書畫人語

陳青楓　著

商務印書館

目 錄

序一 清的風格

我偏愛讀青楓(志城)兄的文章。每次送我新書,或送稿囑我撰序,總是一口氣讀完的。他的文章,總的說是一個「清」字。題旨的清朗,議論的清雋,行文的清簡,氣韻的清雅,很好讀,不費勁,如清風拂面,清爽颯颯。難得的是他寫甚麼內容的文章,皆能臻此。

我自少老成,不喜歡追逐娛樂界中人事。青楓兄曾長期主編報刊娛樂版,並撰寫有關專欄。他寫的娛樂人事和評論,總能翻出一份新意,不流於庸俗,所以也吸引我閱讀。

他寫的文藝作品,也是這種風格。我都願意拜讀。

中年之後,青楓兄漸向心學術,尤耽於研習國畫,乃嶺南四大家之一楊善深先生的入室弟子。前二十年,工餘他能脫盡浮華酬酢,專心致志,親炙楊老師,並得其耳提面命,所得豈畫藝而已矣!書中關於其師善深先生的一篇文章,可見其端倪。楊先生歸道山,青楓兄亦退休。近十年來,更勤於丹青,日以寫畫為事。何況託身於青山名剎,沐浴於清涼世界,藝道並臻,粲然可觀,已自成風貌了。

本書乃他關於香港兩代書畫界的文章的結集。大體分成兩部分。一是關於香港一些書畫家的文章,述人、叙事、評藝,是香港少有關於書畫界的專著,難得是親聞親見,於香港藝術史,很有價值。二是青楓兄對

書畫藝術的一些評論。此結集的文風，一仍他「清」的風格。不故作高深，不丟書包，平實而雅淡，隻言片語，金針度人，甚有禪味。至於所附作者近期的畫作，也可証本人説他近年「藝道並臻，粲然可觀，已自成風貌」的不虛。

<div align="right">

陳萬雄

饒宗頤文化館館長

</div>

序二　講人講畫的書畫人語

今日是很開心的一天，與畫友陳青楓吃茶去，他告訴我要出版一本書。這是他繼《楊善深的藝術世界》後另一本有關藝壇之事的書。翻閱內容，這是介紹三十幾位香港書畫家的作品，書目是「書畫人語」，青楓兄所選介紹的一些人物敢說不少是過去在畫壇的代表性人物。

藝術史家以文字描述和解釋人類在過去的活動和藝術行為及結果。作為藝術史，青楓兄的新作或許是他以畫家身份從多角度去看歷史，至於他以甚麼作為選擇的基礎，我想並不大重要。

曾經是香港人，特別是藝術工作者，關心的與文化企業有關的「西九問題」是一時的城市中熱話，但近日似乎為「西九」出聲的聲音愈來愈零散，不時有人批評香港人對歷史和文化冷漠而不關心，如果這樣的說，我們可認真的思考一下了。

每當時代強烈有強烈的內容時，藝術便不遺餘力地跟着時代走，但若內容零散，藝術亦會跟着時間零落。每個民族總有自己特殊的藝術，香港藝壇曾有過百花齊放的良辰美景。不少畫家書家在歷史難有利條件下仍不停不息的發展，繼續創作下去。目前香港正處於一個在政治、經濟、文化的交互影響情況下，藝術工作者當會思慮自處之道，選擇「自利的組織」，或只求悅己之樂，過着閑適的高雅生活，或甚至那一如一群當代當時菁英分子，不屑隨波逐流，甘願被一些人棄入歷史的垃圾箱。看時下

的活動，某些有所謂代表性的活動，要界定其代表性、地方性、國際性、民族性，誠非易事。

大文豪托爾斯泰認為，藝術活動之所以能夠產生全由於能接受他人情感的表現，亦能自行體會那些情感的能力。我們因此才能充分的去了解藝術乃人與人相互溝通的方法，讀出「書畫人語」的圖文，當然會清楚本地文化交往而認識作者的思想感情。有趣的是，一位有趣的心理學家以心理分析的手段來分析藝術家，他說藝術家多半是生性內向的，他們大多數會渴望追求榮譽、權力和富貴；可是他們卻又偏偏都欠缺逢迎手段，面對着今日的嘈吵、紛爭，面對文化企業鼓吹產品和利潤的新時代，實無計可施。

人罕有能承認自己是固執的，可是藝術家偏偏是世上那種固執的人，堅持個人原則。青楓兄介紹的畫家大多數是有堅持的人，反映畫壇的一個面向，讀他們的作品總可以窺探畫壇平靜無波的表面下，他們還孜孜不倦的努力創作，這是畫道不衰的所在。

徐子雄

藝評人・書畫家

自序 不僅是嶺南畫派的「家事」

在「嶺南春風 —— 港穗莞書畫邀請展」上，有記者朋友問：「你們嶺南畫派發展到現在是第三代，現在的嶺南畫派與過去有甚麼不同呢？我在現場看來，似乎與我所認識的嶺南畫派很不一樣，這要如何理解呢？」

這位記者朋友也是我多年舊同事，問甚麼，答甚麼，我們直接了當就是了，不必迴避問題。

首先，有一個很鮮明的印象，是今天這「第三代」嶺南畫派的作品，的而且確與前輩們有很大不同，從好的一面來說，是大家有了自己的個性，少了千人一面的模仿；從「欠缺」方面來看呢？少了嶺南畫派傳統筆墨精神，甚至說得重一點，是對「嶺南派」三字已越來越偏離 —— 畫面結構，向西方傾斜。內地一些畫友，也許是因為接受了西畫的訓練，在素描、速寫、寫生等各種正規的西畫訓練中吸收了長處，然後融入自己的國畫裏，打從前輩關山月先生的年代開始，已作這樣取向，這本來就是其中一個「新國畫」的方向，本身的精神是可取的，也正正是嶺南派開山祖師高劍父先生提倡的國畫革新精神。進一步言，內地這種「嶺南新風」，在環境與社會氛圍的條件下，較能產生大氣魄作品。如果在這個大方向下，更重視一下傳統筆墨，在傳統筆墨上多下些苦功，那將會是相得益彰，相信成就會來得更顯著。

香港畫友方面，由於客觀環境的影響，我們缺乏正規訓練，內地畫友的長處正正是港方的短處，但港方畫友對傳統筆墨的繼承，由於是設帳授徒式的，有比較直接的吸收。（如果與此同時沒有好好的自我調整，則容易形成祇是跟着老師的步子走，祇是在老師的影子下存活，並無可取。有些畫友更是今天跟這位老師，過三兩年又跟另一位，甚至在同一時間「左跟右跟」的跟起來，這是三心兩意，雜亂無章，因而失去了「嶺南」，也迷失了自己。）

　　在這次「嶺南春風」畫展裏，也是明顯地看到這種「雜亂之局」。不過，話又說回來，在發展過程上出現混亂、迷茫、迷失，這是必然的，沒有甚麼大不了，但今後何去何從？可有較客觀、較深入的探討？

　　嶺南派第二代的幾位領袖人物先後離去，今天該到了總結的時候，總結是為了更好的向前發展。

　　我想特別指出一點，我的老師楊善深大師正是一個繼承與發展的好榜樣，他並沒有被所謂「嶺南派」三字框死，他是在不斷地吸收中又融入自己的思路去。我曾經對他老人家說：「老師，你今天已經不僅僅是嶺南派，你是楊派。」我意思是他有強烈的個人風格，而這種個人風格又是從嶺南派的基礎上發展起來的。

　　我們經常聽到一句話：「源於生活，高於生活！」大抵對所謂嶺南派

的承傳，也可以用上這樣一句話：「我們要源於嶺南派而又高於嶺南派！」這個「高」字是發揚、發展，不是狂妄地「自視過高」，我們是以謙和的心在前人的基礎上發展，包括前輩們的開創精神。

以上說的，不僅是嶺南畫派的「家事」，可以引伸開去而觀照香港的畫壇現象。近半個世紀以來，香港的書畫一方面是承傳着我們源遠流長的中華文化，這個基根並無動搖，與此同時，由於我們地處環境特別，容易吸收外來文化，於是也一併接受了西方藝術而起中西文化藝術的共融，以呂壽琨先生為首的新水墨便是這現象的寫照。

「新水墨」的衝擊，一如電影裏的「新浪潮」，它起了啟悟作用，並深深地烙印在後來者的心田上。一如嶺南畫派在第二代的帶領及其影響下，以後的追隨者便在這承傳基礎上（祇懂照版煮碗的臨摹者不在此論），融滙上外間的不論是別個畫派的，還是西方藝術以及亞洲各地文化藝術的特色，都一爐共冶起來！——重要的，這個「爐」仍然是「嶺南畫派」的「爐」。

如果我們把這個「爐」借喻為當代香港藝壇（書畫）的「爐」，你認為是不是也可以這樣說呢？你甚至可以有如此的想法——今天這個「爐」還像個「爐」嗎？

第一部分

書 畫 訪 談

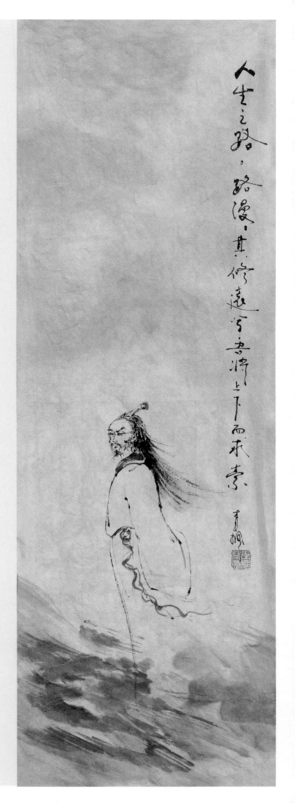

「路漫漫其修遠兮吾將上下而求索！」
屈大夫此言影响深遠。
人生之路如此，藝術之路亦然！

前 置 詞

看到一副對聯 ——

　　話到口中留幾句
　　理從是處讓三分

　　唸了三遍，不夠，再唸再唸，越唸越覺得「入心入肺」，很是受用。這是前人句子嗎？可能是《菜根譚》裏的，不過，我看到的是一張圖片 ——香港商業電台創辦人何佐芝先生坐着，他身後牆壁便鑲掛上這副對聯，而書寫此對聯送與他的，正是播音界名人李我先生。不大曉得，此聯究竟是李我的自撰還是抄錄？不過，牽動我的是這副對聯的內容，至於是誰的原創也就不大要緊了。

　　「話到口中留幾句」，這倒不難，最難做到而又最想做到的，便是「理從是處讓三分」。

　　我們有時也會聽到一句話：「有理不饒人」，道理在你手，可不要「有風使盡𢃇」，還得為對方着想。「理從是處讓三分」，是做人的道理。

　　看官，你可知道，我寫下此兩句後為甚麼還畫上一位合十僧人？你是否也像我一樣來個「看圖配字」——

　　話到口中留幾句
　　理從是處讓三分
　　——善哉善哉

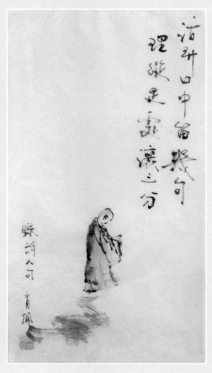

高劍父・高勵節
—— 出色的父子　一脉相承

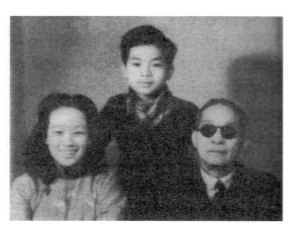

高劍父與妻子翁芝、兒子高勵節攝於 20 世紀 40 年代

高勵節

　　多次與大師兄高勵節約會，地點都是在銅鑼灣印度會。這裏有運動塲，有餐廳。我特意一提這地方，是喜歡它屬真真正正的「鬧市中的淨土」，寧靜、清爽而又澄明，眼前綠油油一片草地，再過一點兒便是「香港大球塲」了。

　　這天，中午，坐在走廊椅子上，靜靜地看着這運動塲，塲上，祇有一婦人在推動着剪草機，這平靜中的「動」，忽然聯想起王維寫的「鳥鳴山更幽」。

　　——唉，香港，寧靜清幽的香港，吵甚麼吵？大家不可以心平氣和地坐下來談政改的嗎？——如果你真有誠意的話！

　　想着想着，大師兄來了。

高勵節，是嶺南畫派開山師祖高劍父先生的兒子。高師出生於光緒五年（1879），即是「清朝人」吧！這樣算來，身為兒子的勵節今年豈不是「古稀中的古稀」？

　　──這又不然，原來，高師妻子宋銘黃女士病重，堅持要丈夫再娶。無奈，高師於五十七歲那年便迎娶了庶妻翁芝，次年勵節出世，那年是一九三六。

　　問勵節師兄：「你實際上有沒有機會跟父親學畫？」

　　「有，」他說：「我雖在廣州出世，但已是廣州淪陷前夕，所以我一歲

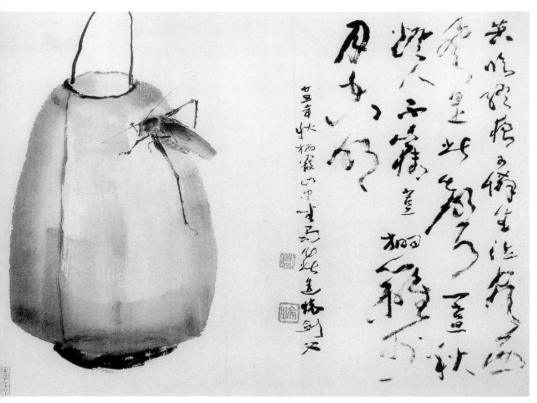

高劍父作品

高勵節作品　書法：外樸內華

便隨父母到澳門。由於父親一直追隨孫中山先生革命，很少在家裏逗留的，一年回家才不過十天八天。在澳門，我們住在普濟禪院，父親也在此時設帳授徒，且同時積極為抗戰籌款。這段日子，父親便經常指導我習畫。他着我把一種半透明的紙鋪在宋畫上描寫，我當年由於太年少，覺得好悶，十分不情願，但父命不可違，祇好照做。到後來年紀大了才明白到，父親這樣做是訓練我用筆功夫，特別是在勾勒方面。他不僅是直接的指導我用筆用墨，很多時候是採用畫外的『人格教導』。」

「人格教導？」我笑曰：「是跟你講革命大道理嗎？」

「不是，」師兄明知我開玩笑，還是一本正經地解釋：「先父是採用間接方法教導我的，譬如他知道我少年頑皮、喜歡用橡皮枒杈彈射雀鳥，他便給我唸上一首打油詩。我還記得這首詩是這樣的——

　　勸君莫殺春更鳥，子在巢中「聽」母歸；

（「聽」，粵語，意謂「等待」。）

母也死時子亦死，問君何忍不傷悲。

從此，我不再射殺雀鳥了。」

高勵節十五歲時父親去世，他還是堅持自學書畫，後來赴台灣升學，原本是報讀藝術系的，却因一些銜接出錯，結果入了台灣師範大學教育系，回港後便擔任小學校長，直至退休。

為人師表期間，他把所有業餘時間全放在書畫上，他追隨過趙少昂老師，後來更全身投入「楊門」，在楊善深老師門下從新整裝出發，你看今天高勵節的書法，既受其先父影響，也有楊師的影響，當然最後是形成了他自己甚具個性的書藝。他說：「我父親學書法是集字派的，看到自己喜歡的便集起來作參考，他有一本這樣形成的『書譜』，我在這方面也受了影響。」

盧延光大兄在為高勵節書畫集寫序，題目是「大道低迴，大味必淡」。這八字也真是概括了高兄今時今日的「畫格」與「人格」。他的山水畫，他的書法，都給我們這樣的感覺。

古人畫語有云：「人品高，畫品不得不高！」（其意大概如此。而所謂「不得不」者，指的是「自然而然」。）

今天的高勵節，無論在書法上、畫藝上，——特別是山水畫方面的，可以說是到了「第三境」：「見山又是山，見水又是水」之境，此乃「心境」，他已經超越了「師古人」、「師自然」而進入「師心」了，祝大師兄從心所欲！

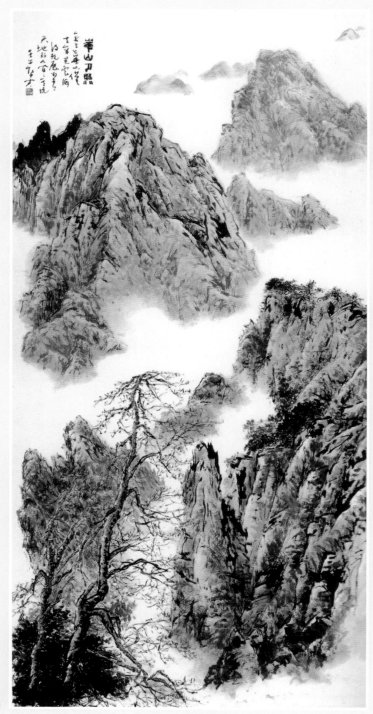

高勵節作品

記一代大師趙少昂

　　當代嶺南派國畫大師趙少昂先生，於踏入虎年（1998 年）的大年初一清晨往生。

　　這之前，他已臥床逾年，逝世，完全是年老體弱之故。趙老享年九十四，真是福壽雙全。

　　筆者與趙大師的淵源甚淺，雖然看過他不少作品，但沒有當面看他繪畫。只知道他寫枝幹多用山馬，着色艷麗而不庸俗。有幸曾與嶺南四大家一起喝茶，就在趙大師家居附近一家歷史悠久的酒樓，當時是四大家寫的合作畫在展覽，這四位是趙少昂、黎雄才、關山月，以及楊善深。最年輕的是楊老師，當年也八十多歲了。

　　趙大師喜歡打牌，得閒無事便以打牌耍樂，他近三十年來很少應酬。

　　晚年，趙師更酷愛觀音像，我在他進醫院前數月，到他家探訪過，那時候，他老人家已不能寫畫，間中寫寫字，

九十多歲了，也沒有辦法，但他精神好、健談，家裏擺滿觀音像。與我一同往探訪的，是他的弟子陳楚鴻，楚鴻兄還特地拿了兩尊造型甚好的玉觀音送給他，趙大師看到，像小孩子那麼開心，愛不釋手。他還吩咐家人從書房拿一張斗方送給楚鴻，那是你敬我一尺、我敬你一丈的回報，也可見其為人。

趙少昂先生進醫院後，我也探訪過一次，那次是與師姐何東愛以及趙的弟子林湖奎一起的，他睡着了，僅與他的兒子談談話，想不到這就是見大師的最後一面。

趙少昂先生的一些「畫語」，我常記心間，譬如他說：「不失乎美，斯為美術，其標奇立異，導人於不正者，入於魔道。」

他又說：「虛心力學，恬淡自持，不可自滿！」——這也正是筆者寫畫與做人的學習態度。

趙少昂先生桃李滿門，有較大成就者也不少，譬如在台灣的歐豪年，那是趙少昂的得意門生。大凡得意門生，都應該有自己的面貌——那是從老師那裏脫胎換骨出來的面貌。父與子，樣子未必相似，但那身之內裏，卻流露出血緣關係。我想在中國畫裏的師徒關係也該如此。歐豪年的畫，便有自己的面貌；顧媚也有自己風格，她是從幾家裏集匯成自己的風格；趙少昂另一位得意門生林湖奎，畫藝越來越好！今天稱為「何家山水」的何百里，當然也有自己的面貌了。何百里先跟隨趙師的學生——胡宇基先生，後來更直接跟隨趙師，所以談到何百里的山水，嶺南派淵源是既深且厚。

趙少昂先生在廣州出生，家貧，只讀了三年私塾，但我們從後來他的入畫詩句裏可以看到，他在文學方面是下過一番功夫的。十六歲入「高奇

峰私立美學館」。他的畫便是很具高奇峰風格。而楊善深老師則與高劍父先生亦師亦友，楊的畫風近高劍父。想不到高氏兩兄弟這嶺南派開山師祖，造就了第二代的兩位嶺南派大師。

趙少昂成名很早，二十六歲參加「比利時萬國博覽會」比賽而獲金牌，四十四歲以後，移居香港。此後他的作品經常應邀在世界各大學、大美術館展出。

能夠成為一代大師的，必然是開創新風格、新風氣，有自己獨特的面貌而又具影響力。趙少昂先生正是如此。

趙少昂作品

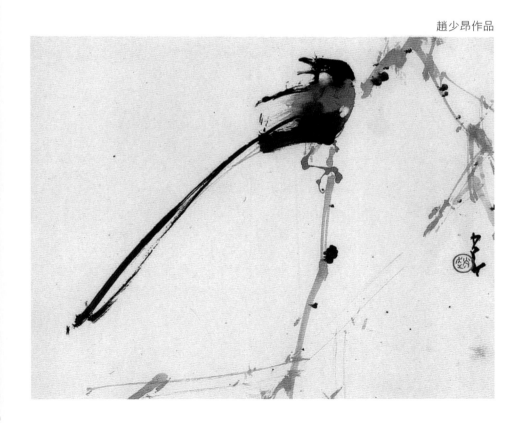

兩個國寶 一對師徒

—— 紅線女跪地敬茶向楊善深拜師

（本文寫於 1998 年）

一代天驕 —— 紅線女，在粵劇界之造詣不用多說，也不僅是粵劇，她是中國著名表演藝術家。就是這麼一位名滿中外、桃李滿門的紅線女，卻在 1998 年 1 月中旬，跪地敬茶，向一位畫壇大師行拜師禮。

—— 誰人能令這位天驕如此禮重？要不是本文標題先就標示出來，恐怕大家也猜想不到。

楊善深老師乃當代嶺南畫派大師。紅線女早就心儀嚮往，惟是沒有機緣。這次她前往加拿大，順道登門拜訪楊大師。對於紅線女這位藝術家，楊師也同樣心儀已久。（不妨在這裏透露一點：楊師作畫時，喜歡聽粵曲，而且喜歡大大聲的，我每次按門鐘前，細聽一下，如果隱隱然聽到粵曲聲，那就表示楊師正在寫畫或寫字，有眼福了！而他最喜歡聽的，就是紅線女所唱的粵曲。）

這一次在加拿大溫哥華紅線女的到訪，老師當然滿心歡喜，名曲贈知音，名畫贈佳人，他老人家也破例地即席揮毫，寫了一幅墨竹送與紅線女。女姐越看越心癢，緊抓機會，立即要求拜師，而且行傳統的拜師禮——跪地敬茶。

此事哄動溫哥華華人社會——兩個國寶級之人結為師徒，真佳話也。

紅線女言，她過去也曾經跟過關山月大師，但工作一忙便疏於練習。這一次拜師之後，要狠下苦功，定下十年大計，希望在畫藝上多做功夫。

前天在楊老師的畫室裏，聽他老人說起此事，樂乎乎的，而我們一邊談話，一邊聽着紅線女唱的粵曲！——她的聲線永遠那樣迷人。

楊師深愛香港，去年在香港住了不少時日，回溫哥華過年後，年初五又回來了。這一次還帶回不少好作品，今年是虎年，在新年前，他一口氣畫了三幅「虎」，有幸，前天看到兩幅，另一幅已給收藏家取去了。他的虎，威猛而不兇惡，把虎的力也寫出來了，那是多麼難得之事，寫虎之力，是烘托出來的，從脊骨、從虎皮、從虎的骨骼，配合起來便感受到那份力。

這次他也寫了好幾幅以白粉為主色調的雞隻，高勵節師兄（高劍父之子）看了，也不禁對容繩祖師兄說：「寫白粉能寫出層次，能見筆力與『墨氣』，真是嘆為觀止！」

楊善深書法奇巧、蒼勁、沉雄的背後

　　筆者應「墨想」季刊主編邀請，寫了一篇有關楊善深老師的書法（2012 年 10 月「客座沙龍——陳青楓專欄」），題為：「楊善深書法奇巧、蒼勁、沉雄的背後」，且全文轉載如下——

　　台北故宮博物院前院長秦孝儀先生曾說：「楊善深的書法，是前無古人！」

　　即是說：楊善深的書法是創新。

　　藝術貴乎創新。但創新可不是「標奇立藝」，不是為創新而創新，創新是有一個「傳統基礎」的，出色的創新便能讓這「基礎」消弭於無形。

　　楊善深的書法，表面上是奇巧，是所謂「畫家造型字」，但為甚麼很多畫人都寫「造型字」却沒有像楊善深那樣耐看，那樣受歡迎？

　　原因是楊老師其實有沉厚的傳統功力，特別是在漢碑

下過不少功夫，然後從這基礎上「走」出來的，他的字沉厚、蒼勁，如果僅僅是「畫家造型字」，可以肯定地說一句：字會「浮」，會「飄」，像甚麼？——就像一位沒有紮實基本功的拳手，打出來的拳祇是花巧，談不上「沉雄」兩字。

楊師這個性突出，沉雄蒼勁的字，也正好與嶺南畫派的精神相符合，都是在傳統基礎上吸收別人的優點然後創新。今天我們也不必太側重說甚麼流派，所有藝術都應該結合時代而自然地發展開來，「嶺南派」三字也是後人看到那凝聚力而冠上的稱號，這可不是當年高劍父、高奇峰等前輩的「畫地為牢」而設甚麼嶺南派。

我曾經半開玩笑地跟楊師說：「老師，你其實已不是嶺南派，你是楊派，特別是你的山水，你的字，已經是自成一格。」

楊善深老師愉悅地呵呵笑兩聲：「對呀，對呀，就是這樣！」

我再說：「如果一定要說嶺南派的話，則你是發展了嶺南派！」

老師又呵呵笑兩聲：「對呀，對呀，就是這樣！」

「楊派」也好，「發展了嶺南派」也好，祇是想說明一點：藝術是不斷向前推進的，「牢牢」地緊守甚麼派的做法，祇是自我囚禁，不僅是原地踏步，且必然是衰敗下去。

——所有藝術，都必須在原有基礎上向前推進，這才能產生真正的「時代產物」。

楊善深與他的作品

彭襲明
放歌山水・簡約生活

　　「隱世畫家」彭襲明先生，離去已十三年，在過去這十多年日子裏，他的女弟子靳炎芳女士，不但沒有忘却老師的教導，且花上不少心血整理先師的畫作、畫理，以及「人生之論」，這些出版，在香港畫壇來說甚具價值。價值有二，一是文献式歷史價值，另一方面是學畫的實用價值。

　　炎芳女士從整理到出版，是另一個境界的「十年窗下」。筆者不但欣賞，更是肅然起敬。

　　說彭先生是「隱世畫家」，這不是泛泛虛說，他是名副其實的「隱世」，在最後的二、三十年，不但不作甚麼交際應酬，尋且是足不出户，祗在家裏與徒兒們談聚，祗在家裏讀書寫畫。

　　彭先生生於 1908 年，即是二十世紀初；於 2002 年去世，即是歿於二十一世紀初，也就是九十五年了，差不多一個世紀，於是我們稱之為「世紀老人」而一點也不誇張。

彭先生的山水畫，在別具一格的同時，我們會強烈地感受到它的結構簡約，用筆奔放。早期的山水作品，已顯露出一派丰神清爽，在淡雅中見精神，試看這裏刊登的這幅寫於五十年代的「水映漁家圖」，題書曰：「林藏野路秋偏靜，水映漁家晚自寒」，畫面上一股秋涼寒氣迫人而來，真是一幅教人動容的作品。

彭先生晚年的筆墨，其「狂放」仿如一匹野馬在山坡上奔跑，是山坡而不是平原，如果不是收放自如、技藝高超，能在山坡上奔跑而又不失「狂野」風格嗎？——彭先生晚年在眼疾初癒後的作品更是這樣。大家且來欣賞一下這幅畫於 2001 年的「蜀道昔難今不難」的作品，相信對我上述之言也會有所認同。從這作品，我們更可看出彭先生對眼疾初癒、重放光明的喜悅！

作為彭先生的後輩，我個人對靳炎芳女士的欽敬，也難以言詞表達，她對老師的殷勤照顧，她在老師往生後的遺作整理，都付出無比的毅力。這次她向香港中文大學文物館捐贈的一大批彭襲明先生書畫，十分有意義，正如靳女士在這畫冊前言說的——

十分感謝香港中文大學文物館，俯允收存彭老師的作品和研究資料以作館藏並策劃展出。老師畫稿習作，亦得以在藝術系延續其作用。「德不孤，必有鄰」。既有喬木可托，深信老師的遺風也會啟發後人對中國數千年歷史藝術文化作更好的傳承與創新。

每次見到靳炎芳女士，總有一個看法——她是一位穿着現代服飾的古代才女！

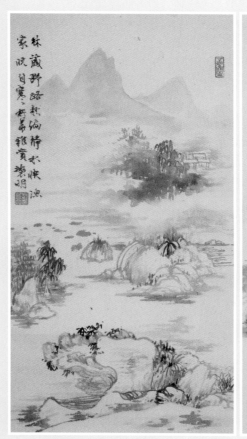
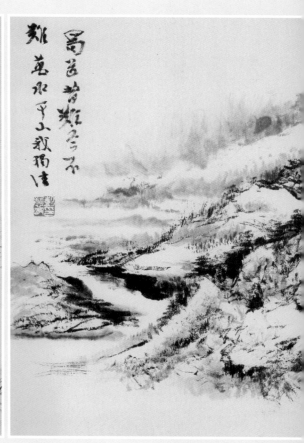

彭襲明作品

饒宗頤談大畫結構

　　饒宗頤先生生命力非常旺盛，他的「生命力」，不僅是身心，還有他的「藝術生命力」。

　　十多年前，我常邀請饒教授在他家附近一家酒店的咖啡廳喝茶，那時候他雖已八十多歲了，但身體還是很好很好。後來，所謂「歲月催人老」，再加上饒教授要忙的事情越來越多，我便不再騷擾，祇默默地在關注他的身體，在默默地為他祝福。

　　本文是 1998 年 4 月份寫的，是一篇獨家專訪，筆者在饒教授女兒清芬及賢婿偉雄兄的協助下，特地在潮州會館進行這次難得的採訪。由於畫幅甚大，鋪放在地面後，攝影師還得騎站在長梯頂上才能拍攝。

　　饒教授在講述這幅大創作之同時，也細意地談他的繪畫心得，特別是談到「大畫是如何構圖」，真是一次難得的學習機會，多謝饒教授！

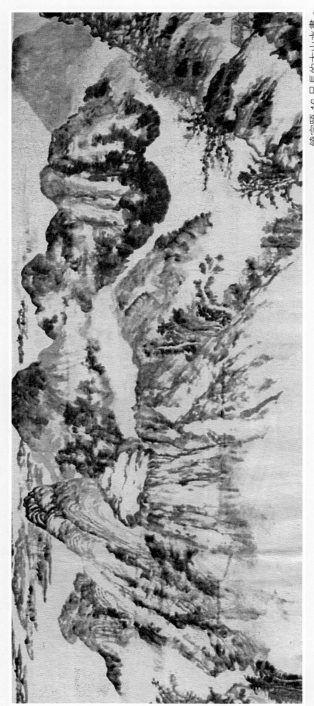

饒宗頤 16 尺長的大山水畫。

（以下這篇稿寫於九八年四月的獨家專訪）

　　國際著名漢學大師饒宗頤教授，八十多歲了，精力充沛，創作力充沛，最近完成了一幅十六尺長的大山水。

　　筆者聞訊，央鄧偉雄兄：「拜託拜託，請饒大教授把作品展示一下！」

　　鄧兄乃饒老的東床快婿，快人快事，他一口答應，不幾天，我們在潮州會館看到這大作品了。難得的是饒大教授親臨現場，向筆者解釋這作品，小輩獲益良多。

　　今天，要公諸同好，不但徵得饒教授同意首次公開披露這大作，也同時披露他的創作心得。

　　「繪畫這作品，無法在家裏完成！」教授說：「我是商借潮州會館這大地方，也只有這樣的地方，攤開來才能舒展筆墨。」

　　我實在想不通饒教授如何經營這大作品，它卓越之處是氣韻生動，這麼大的面積，如何構圖？很多人會把畫面弄得零碎——這裏一堆，那裏一撮，但眼前這幅大山水，它的「氣」，既是繞山而行的雲氣、霧氣，也是一幅好山水畫裏無形的「氣」。

　　我是呆住了。

　　饒教授說：「大畫構圖在乎氣勢，氣勢是十分重要的，這是胸襟畫，看一個畫人胸襟如何，看他的畫便知道。古人寫山水畫，畫幅比較細小，這是條件所限，現代人可以用大筆去寫。一般寫大畫的，也多數看不到筆觸的。你看看這裏（教授指着畫幅中間的羣山），這便保留線條，你可以看到用筆。這些線條顯得流暢。我在畫面的右邊，畫了三組房屋，都是向背的，用山去半掩，用好拙的筆法去寫，它就不影響整幅構圖。這裏採用細筆寫樹，要表現得靈活，就是一般所謂輕靈。」

饒教授已經不是在介紹他的作品，而實際上是教我們怎樣寫畫呀，非常的受用！

問教授：「你在創作這幅大作品前，做甚麼準備功夫呢？有沒有打草稿？」「沒有！」教授說：「我是不習慣打草稿的，當然在創作前心裏會不斷構想。一旦站在畫枱前，要落筆了，便不會再去想甚麼構圖，而是隨心意而行。這幅大畫，我採用一個V字型構圖，右邊前景山勢斜斜而下，然後再升上去。這本身也有帶動氣韻的作用。」

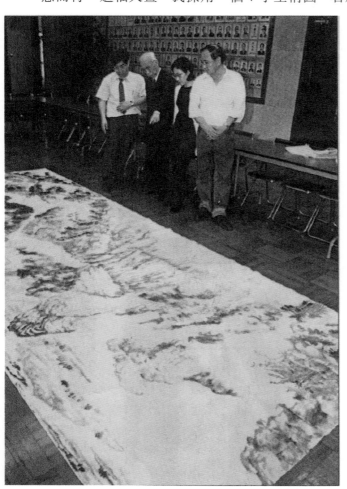

我十分喜歡饒教授這作品前方的留空，這留空本身是重要的「畫內容」，沒有這空白，整幅畫的「氣」也就給窒住了。現在看起來，有無限深遠的聯想，何況，畫面的遠方既有遠山點綴，前方便空得有道理，這是飄逸的空靈。

區大為與「文人畫」

在書架翻看一本書，內容是論書畫的，對其中一句話留下深刻印象——

「甚麼是文人畫？首先你是文人，才能談得上文人畫！」

所謂「文人畫」，是不是一定要出自文人手筆呢？今時今日，「文人」的定義跟千百年前，甚至是僅僅百年前，已大有不同了。

過去，讀書人的出路，是做官，舞文弄墨者都是文人，「文人畫」自然地指這一「族群」。但今天，顯然地不是這回事。而「文人畫」三字又如何理解呢？

前些日子，在畫展場合再遇上區大為兄，很久不見，於是約好次天在他那個窗明几淨的畫室聚聚，我們談的話題，也正好是「文人畫」。

與區大為談「文人畫」，是找對了對象，他本身就是一位文人氣質甚濃的文人——讀書人，區大為的書法既有可

觀，而相比不少書畫之友更勝一籌的，是他還自己作詩填詞，他更是印章高手。這，全都是文人功架了。

區大為說：「看對方寫的是不是文人畫，首先看他是否有深厚的文化根基，沒有文化基礎，沒有文化內涵，則文人畫三字是無從談起的。」

是的，在今時今日，即使環境令你無法像古代文人那樣甚麼詩、書、畫、印齊備，但肯定一點，你必須有文人氣質，如果連一本文化書本也「懶」得翻閱，祇是一味的寫呀、畫呀，這種「死寫爛寫」，充其量祇能成就你為一個「畫匠」，甚至祇是一個「畫工」，與「文人畫」三字扯不上關係。

區大為肯定是當下香港書畫藝壇裏較少的真正「文人畫」畫家，他那有着強烈個人風格的焦墨山水，那些散鋒用筆，背後便隱藏着濃烈的文人氣質。

筆者十多年前出版的首本畫冊，便是以「現代文人畫」作命題，我探索的，就是「現代」兩字，是希望看到文人畫的延續，看到文人畫新的生命力，——要有新的生命力，必須在「現代」兩字作認真的思考探索。

蒙大為兄贈我《墨即是色》及《襟抱山開》書畫冊，還有那本他的印章專集，我一邊翻閱，一邊與區兄交談。十多年前，看過他的展覽，今天面對這兩本書畫集，有一個感覺——他的筆墨又進一步地「放」開來了。他寫的完全是「胸襟畫」，也同時喜歡他創作的「舊體詩」，——不是無病呻吟，而是有感而發，你看這一首：

應看破，笑相迎。幾回風雨莫心驚。當途百載婆娑樹，未向人間話枯榮。

觀千劍而後識器操
千曲而後曉聲

錄文心雕龍句
區大為

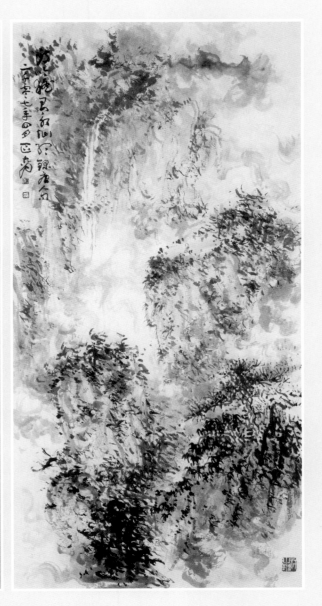

區大為作品

何百里與「何家山水」

何百里自稱是嶺南畫派的第四代傳人，他跟隨過胡宇基先生，而胡先生則是趙少昂大師的弟子，趙師是嶺南畫派第一代高奇峰先生的傳人。這樣算起來，何百里的確是第四代。但這位「第四代傳人」的功力，恐怕在今天嶺南畫派第三代裏也沒有多少位能與他匹比的，當然，我們亦不會太重視這樣比較，何百里後來還直接地跟隨趙少昂老師習藝，他表示：「我跟趙師時，最主要是聽他老人家講畫理，這方面得益良多！」

在當今嶺南畫派諸子中，何百里是「多面手中的高手」，他的花鳥畫寫很好，那些牡丹，絕對可以冠上「醉人」兩字，畫作而能令觀賞者如飲醇酒的痴醉，這就太不簡單了。

何百里説：「我移民多倫多後，由於居佳環境比較好，栽種了四百多棵牡丹，日日栽培觀察，不亦樂乎！」

何百里最教人印象深刻的是「何家山水」。他的山水畫是別具一格，而又不脫嶺南畫派的特色，從 1970 年到 1980 年，這十年間，他在山水畫方面有了「突變」，從濃重的寫生意味一改而為大寫意。驟眼看來，以為這是像惠能大師「一超直入如來地」的「頓悟」，其實，這「頓悟」之變是有一個潛伏的漸變過程。這一點，何百里真是「點滴在心頭」，是心中有數吧？他的山水畫，是縱橫交錯地，既有傳統筆墨——特別是在宋元山水上作多番探索推敲，也同時融滙了西畫風格（主要是浪漫主義及印象派繪畫）。他說：「有人問我：『你的山水宗何派？』我曰：『何家山水！』」一個『何』字是雙關語，自己既是姓何，而何家山水也可以說是：『都唔知係邊家山水！』。」

對，何百里的「何家山水」是百川滙流，融滙在一起然後形成自己的風格。

他 1984 年後移民，能夠無牽掛地與太座游山玩水，這對他的「何家山水」有更進一步的啟發。

每一位畫家，到了一定時日其作品便自會出現自己的一些「符號」。何百里喜歡在空靈畫面上佈寫幾隻小船。寫小船，提按輕重兼備，是書法入畫，這就不僅是趣味了。

與何百里談畫，賞心樂事，他不僅是語出風趣，更重要的是言之有物。他談及一則命理，可也真教人對「命運」兩字興起莫可名狀的好奇。

董慕節先生曾為他撥算過鐵板神數，打出來的其中有一條文：「幾番游夷豁然啟繼」。何百里在 1984 年移居北美洲，也由那時開始，他更多地接觸博物館，接觸彼邦的山山水水，從而令他畫藝大進，這不就是「幾番游夷豁然啟繼」麼！

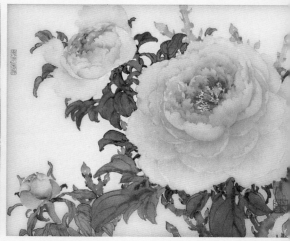

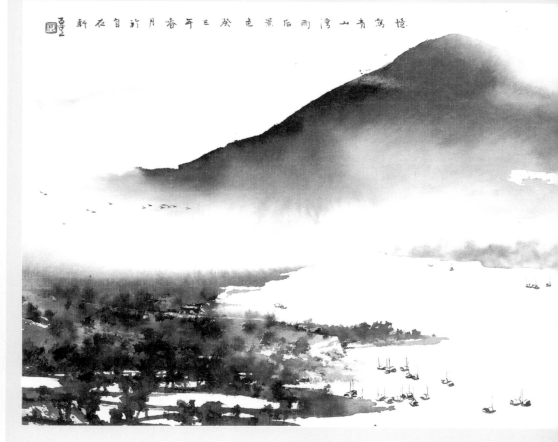

憶寫青山灣雨后景色癸未年三春月於新石自新軒

何百里作品

承先啟後五十年的
徐子雄

　　徐子雄先生在 2010 年辦了個人書畫展——遊藝五十年。

　　他的一生，的確是遊於藝，不論是中畫西畫，以及美術教學，這半個世紀來幾無日無之地在藝林裏游走。

　　子雄兄是一位「口水多過茶」的畫友，與他談書論畫，滔滔不絕，你不要以為我說他「口水多過茶」是一句貶義之語，不是，我認為他是一位有心人，把自己心裏所想的都向你說了，至於你是否同意他的見解，那是另一回事。這樣的交談，我以為是很好的。他的談話還有一個長處，是道達出自己的美學觀點，我們聆聽下來亦獲益不淺。

　　子雄兄說：「任何潮流的出現必有一種氣候，以及民族的醒覺……」何以說出這樣一句宏觀大言？原來筆者向他請教一些香港畫壇歷史，譬如一直為人津津樂道的「一畫會」、「水墨運動」等，這些在過去幾十年來影響了不少年

輕畫人的活動，就好像電影圈裏的新浪潮。沒錯，「任何潮流的出現，必有一種氣候……」，「水墨運動」已成歷史，「新浪潮」也成歷史，但這些歷史都是承傳一個過程，在今天，依然有形無形地影響着。

徐子雄不但在藝途上有承先啟後，他自己也還十分努力地在創意方面求突破，但不是為突破而突破，而是在深厚的傳統根基上，像母雞孵蛋那樣，自然而然地讓黃毛小雞破殼而出。

對子雄兄的書畫有點誤解，還以為他刻意地在造型上搞新意思，原來不是這回事，他說：「我是在傳統書藝上浸過一些日子，是從傳統中來，卻又不想讓傳統框死，如果依然走傳統的一套，那就沒多大意思了。」

他具有創意的書藝，令他獲得香港雙年展的書法獎。

徐子雄這遊藝五十年的心路歷程是怎樣的？還是由他自己向我們敘述吧！這裏商得子雄兄的同意，轉載他這篇「遊藝五十年」的畫展序言。

一切即一，去來自由五十秋

一踏足藝壇便泄身於一個充斥着文化矛盾與衝擊的空間，強烈感覺到東方與西方繪畫的爭雄，現代與傳統觀念的角力紛亂局面，新人真不知何處立足，卻又感覺到有無限的自由。

五十和六十年代算是我學習的日子，有三四年時間，晚上跑去修讀大專的中國繪畫和文學課程，工餘時間便去研習版畫、水彩、油畫、速寫及攝影。

七十後積極投入創作，參加多個活躍藝壇的畫會。社會活動強化了我的生命，亦使我認識到在香港要去建立一個獨特的文化面貌來找文化

認同。這是參與香港水墨畫運動所體驗的，亦響應「紮根香港，面對世界」的呼叫中站在同一陣線。

八十年代，年剛五十的，毅然去作一個全職畫家，這個時候拿了大獎並得美國政府選作「國際嘉賓」，被邀訪美又頒給獎學金，以研究員身份留居芝加哥創作。返港後的日子，是靠授課和賣畫來支持家計，授課就要備課，對我確是進修中國畫的一課，對學與術作更深層認識。留美國令我更清楚精神上自我解放要領，藝術家意識上去找一個更高的站點。

年老了，日常除靜坐與讀書消閒外，愛上了書法，愛上了草書那種汪洋恣肆的表現，近年藉着「常外游以宏內」來淨化心靈。

今日，繪畫即是一切，一切即一。

徐子雄 二零一零年十一月

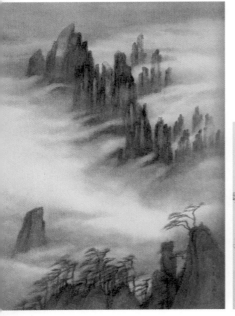

徐子雄作品

陳夢標 ——
擇「楷」而固執之

　　香港書法家協會會長陳夢標先生，醉心於楷書，不，不僅是「醉心」，可以說是「固執於楷書」。與「陳楷書」談書法，他說：「我指導學生，一定是從楷書開始，如果你沒有學習過書法，而希望我一開始從行書、草書這些教起，我是不教的！」

　　「為甚麼？」——其實也不必問為甚麼，正如他的解釋說：「未學行先學走，到頭來是走不好的。」

　　多年前，我看過他與學生合辦的師生展，他有趣而自豪地說：「我看你絕少看到這樣的書法展，幾乎全都是楷書。」

　　對，常看到的書法展總是龍飛鳳舞，筆走龍蛇，楷、隸、行、草——甚麼都有，似乎要來一個「百書齊放，百體爭鳴」。陳夢標則清一色的楷。他就是這樣要學生們好好地在楷書上做功夫。

　　「我教學生，入門是從楷開始，然後是隸，這是學習字

體結構。有了一定基礎後，再來學行書，學行書是學習佈局。有前輩説：如果楷書基礎打得好，將來變甚麼都容易。」

看着陳夢標先生一派秀氣的顏體楷書，可又一次想到學功夫的紮馬，——寫好楷書就好像學好紮馬功夫。這真是擇善而固執之，很好！

陳夢標是陳文傑先生一位出色弟子，跟老師，也不僅僅是學習技藝，也同時是學做人。——書畫同源，可不僅是指該門技藝的工具、形式的共通性，也同時是學習人品，學習做人處事的同源。陳夢標在這方面的承傳，做得好！

他説：「學習書法，最重要是興趣，學得開心就好，不要同人家比較。學寫字也沒有年齡界限，我的學生有年輕的，也有年紀很大的，九十歲以上的也有，大家在一起互相觀摩學習，開心便好！」

「標哥，」我提出一個問題：「你向大家講一講教與學的心得，好嗎？」

陳夢標與眾弟子訪妙法寺，在其作品前拍照留念。

「我是用千字文來教的。你寫好這千字文之後，最低限度便有一千個字做底了，不是很好嗎？我認為，與其博，與其多寫其他字體，倒不如專注，集中精力去寫好一種字體。始終還是這一句：重要的是自己興趣。」

常言道：「倘若我們的工作與興趣結合在一起，這是最大的幸福！」

我們也不妨說：「倘若我們學習的技藝是我們興趣所在，那麼，越是深研下去，越能得到幸福。興趣是可以培養的！」

陳夢標作品

正·氣·歌

陳夢標先生出版書冊「正氣歌」。同門師兄弟李紀欣醫生作序。序言有曰：

猶記與夢標兄共硯期間，其顏體書已出類拔萃，現更積數十年矻矻鑽研之功，早已臻圓融境界而具個人面目，為世所珍。今以其正氣凜然之顏體寫激昂慷慨之《正氣歌》，實在相得益彰，當然更易感人，故宜其特別令人矚目而敬佩者也。

林湖奎 ——
在傳統中發展自己

　　曾經與林湖奎談到「國畫大師」問題，當時我說：「自我老師楊善深走後，我再想不到當今有哪一位可稱國畫大師！」

　　湖奎兄想了一會補充一句：「你認為吳冠中如何？我倒認為吳冠中先生在當今可以稱為國畫大師。」

　　當時吳先生尚健在。我可想不到林湖奎會把吳冠中放在國畫行列的，這說明了湖奎兄並不像某些「固執傳統國畫人」，他是與時並進，真正地把國畫與時代聯繫起來。的確，吳冠中先生屬當代國畫大師而當之無愧，我個人便十分欣賞他的革新精神，在革新的同時也蘊藏着豐厚的民族色彩，並不像一些趕時髦的「標奇立藝」。吳先生個性強烈的作品，會真正影響着我們作再深層次的思考。

　　林湖奎畢生也在追求自我完善的筆墨，他早年跟隨趙少昂先生，後來還跟梁伯譽習山水。之後他便一邊授徒一

邊在作更上層樓的追求。他承繼了趙少昂老師那種帶嶺南畫派特色的華麗色彩，最重要的是他筆下並沒有「甜俗」，無論荷花還是一眼看去便曉得是林湖奎的「雪中鶴舞」，都在趙少昂老師的基礎上發展了自己。這些年來，他更進一步地寫金絲猴以及波斯貓，這些作品已經可以看出是「很林湖奎」的了。他說：「我對波斯貓、金絲猴以及鷺都經常接觸，翻覆研究它們的神態，研究用國畫筆觸去表現，包括如何由繁化簡，這些都是我平日關注的課題。再說，我們也不好厚古薄今，你可會覺得，今天我們寫人物其實已比古時畫家所寫的，進步多了！」這點我很同意。林湖奎進一步說：「我喜歡吸收人家長處，你的老師楊善深先生，我便十分喜歡。」

　　有畫友曾對我說：「你有沒有發覺林湖奎的畫，有些地方在寫法上是吸收你老師的！」我認為不足為奇，他既然喜歡便自然會受影響。這是好事而非壞事也。

　　前些日子，我在林湖奎的畫室，看到他好幾幅近作，隱隱然，看到他今天的動物畫都有高奇峰先生的影子，這是他的師公了。我們一提起在香港藝術館裏高奇峰的那幅「雪猴」，便禁不住又興奮地談論起來，可見，話逢知己，人生一樂也！

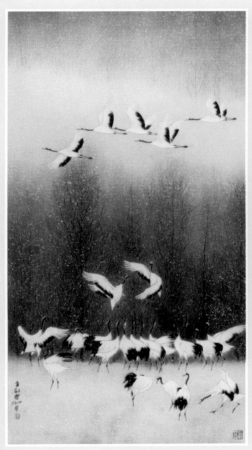
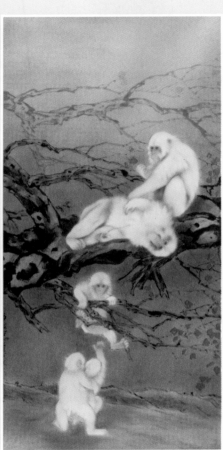

林湖奎作品

方志勇的書隨時代變

　　認識方志勇之前，先認識他的草書，那真正稱得上「龍飛鳳舞」之草，教人看着心動。他的草書，在靈動之同時，可以看到有沉實雄厚的功力。認識方志勇之後，攀談起來才曉得，他在傳統書藝上浸淫了不少日子。

　　方志勇拿出好幾幅「大作」給我看——真的是「大作」，一個「無」字榜書高逾五尺，「自然」兩字這一幅比他的身高還要高。

　　方志勇說：「我最近在研寫一種新字體，是屬於自己現代書法系列之一，待研習成熟了才公開吧！個人以為，『筆墨，應隨時代轉』這句話，不僅是指寫畫，書法亦然。」

　　打斷他的說話，我說：「在寫畫上跟隨時代還比較容易理解與處理，但書法呢？書法是綫條加墨色，它又不可能脫離字本身的結構，如何隨時代轉，如何才有時代感？太難了！」

「是比寫畫難！」方志勇說：「我現在甚至嘗試脫離圖案式的結構，但傳統文字的影子是必須有的，這是大前提，離開了字義，這書法便沒有甚麼意義了！」

在「現代書法」裏，有不少書家企圖擺脫字本身的字形而取用圖案式結構，如果連這方面也擺脫掉，那究竟以甚麼作依附呢？再加上方志勇說「擺脫圖案式結構而又保留傳統筆墨功夫」，這分明是「同自己過唔去」！——一切藝術的創新，也必然有「同自己過唔去」的精神，敢想敢闖敢嘗試，才能有所成。

關於這一點，對方志勇是頗具信心的，他是聰明人，他知道把聰明才智放在甚麼地方，這一點甚為重要。

與他一邊談書一邊看他的近作，其中一幅是以楷書寫的，他教書法有一點很執着：「我對學書者的指導，也是從楷書開始的。有些學員要求一入手便行書，我是不教的，原因是學書必須打好基礎，楷書方方正正，無遮無掩，你必須老老實實地寫，楷書寫得好便等於有紥實基本功。」

他的楷書，是正正經經地楷，並不是把行、草、隸、篆諸體「倒」進去（「倒」進去他是完全有此能力），這「一本正經」的楷，正是他向學者的「溫馨提示」——必須老老實實地做好基本功，就像習武那樣，紥馬功夫是何等重要。

在目前來說，筆者很喜歡方志勇以茅龍筆或雞茸筆寫的草書，輕

方志勇為妙法寺寫的「華藏玄門」

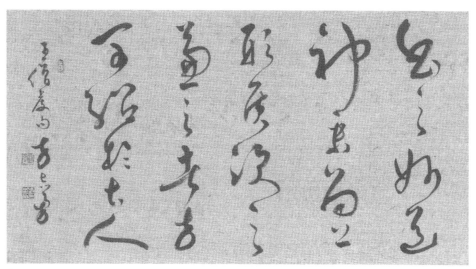

方志勇作品

重交搭，是整體的氣韻生動，結構上每出新意。

從寫書教書的過程中，方志勇總結了一些經驗供大家參考——

學書法，一定要從楷、隸、篆這些方面入手。

楷書主要是學習提、按，使字寫來靈活，行書與草書，可以說是均從楷書過渡而來。

至於章草，則由隸書過渡，不好好地先學習隸書，我以為是很難寫得好章草的。

學篆書，主要是學習中鋒書寫，篆書是沒有偏鋒的。

我們學習書法，所謂運用臂力，不是指用臂去書寫，臂力是暗送到指上，而手指之力則送到紙去。寫書最主要一着是「轉指」，轉指靈活、輕巧，寫出來的字才會活潑多姿。

熊海的師度與自度

禪宗六祖惠能，當年在三更後獲五祖衣鉢相傳，漏夜返回南方去。渡江之時，五祖欲搖櫓相送，惠能則說：「迷時師度，悟了自度！」

惠能請師父坐好，由自己搖櫓可也。

他這句話，意味深長。我等習畫之輩，也當謹記——畫藝未成熟時，好好地學習老師的技法，這是「迷時師度」；一旦到了成熟，便要懂得「悟了自度」，要在老師教導的基礎上去拓展新路向。

目下所見，有兩種情況，一是尚未真正入門便嚷着「悟了自度」，另一種則是跟了老師幾十年還在「迷時師度」，那你甚麼時候才能自度呢？不是無力自度，而是不敢自度，甚至是「懶」得自度。有一句說話叫「執迷不悟」，大抵也可以用在這裏。

讓我們再探討下去。悟了後而自我拓展的路，又是甚

麼路呢？《壇經》裏說，惠能表示「悟了自度」，五祖弘忍則說：「如是，如是，以後佛法由汝大行！」

我們學畫的，不也是這樣承傳下去嗎？而且也要學惠能大師那樣，他不但承傳了五祖禪宗所學，也同時向前推進一大步，大大地豐富了禪宗內容，也發揚了禪宗影響力。我們學畫的，不也正需要這樣嗎？

這幾十年來，自高劍父、高奇峰、趙少昂、關山月、黎雄才、楊善深等先師的努力下，開枝散葉，真是嶺南佳果千百顆。今天，到了今天，也該是全面檢討的時候了，面對未來的路向，究竟怎樣走？── 即是以甚麼態度、甚麼方法發展開去？

在我的同門師兄弟中，二十多年來我一直十分欣賞的一位，是熊海，他不但善於吸收楊善深老師的筆墨精神，更重要的，是學習了老師謙遜的待人接物，以及承傳態度，於是，熊海兄教導學生，是以啟悟為主，態度是誠懇而親和的。在他學生的言行舉止上，也同樣體現到這點。

楊師常說：寫畫，最後要走自己的路，要有自己的面目。

溫文爾雅的熊海，1957 年生於廈門鼓浪嶼，自幼隨父習畫，1978 年移居香港，1980 年隨楊善深老師習畫。1984 年開始任教於香港大學專業進修學院，今天是該學院的客席教授。

熊海百分之一百是「畫癡」。任何大成就者，必然具有那份癡癡地投入的獻身精神。熊海追隨楊師研習了嶺南畫派的筆墨，也同時醒覺地進入自己的世界，進入古人的筆墨天地，曾幾何時，他一頭栽入宋元山水，臨寫了多幅巨構作品，然後又擺脫這些臨摹。

熊海不但擺脫前人影子，更重要的是，他擺脫了自己的影子。我看到他以中國筆墨精神寫外國景貌，完全是「得意忘形」之作（「意」在畫面，藏「形」於後），已經比「形神兼備」向前躍進一步。

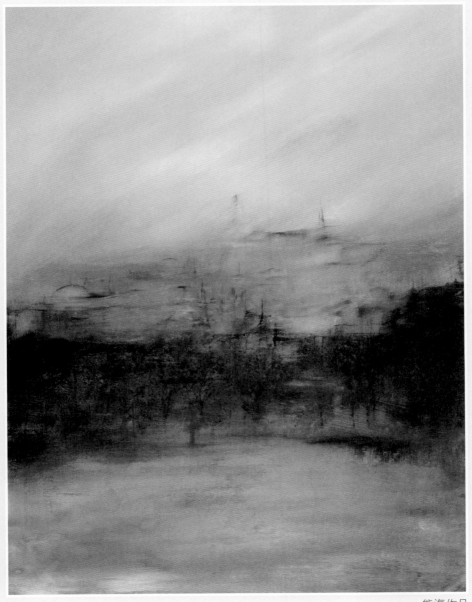

熊海作品

畫有大氣的林勇遜

不懂「姓名學」，但總覺得一個人的姓名，特別是「名」，對他的一生行為處事有着無形的、潛在的影響，名字叫「卓越」的則從少年、青年以至人到中年都無時無刻不與「卓越」兩字糾纏不清，好的來說，是有所謂鼓勵作用；不好呢？則往往在「卓越」的影響下自卑起來。

俗語說：「唔怕生壞命，最怕改壞名」，這也實在有幾分道理。

說了這麼一大堆「無厘頭」之言，所為何事？——就因為看到畫友林勇遜先生的姓名有感而發。這名字使人想到「勇於謙遜」，而恰恰林勇遜的做人處事，甚至他的作品都透出這樣一種信息。林勇遜謙謙君子，絕不對自己的作品大吹大擂，他是沉實地、默默地做自己的功夫。

他的畫室，是我接觸過的畫友中最為窗明几淨、清雅悅人的畫室之一（另一個留下深刻印象者，則是區大為的

畫室，「書香」撲鼻而來）。

　　林勇遜授畫之餘，最大的樂趣就是寫畫了，而且寫了不少大畫。不論是山水還是掠海而飛的雄鷹，都來得那樣大氣淋漓。他是王蘭若弟子，但作品的氣魄在今天又似乎比老師躍前一步。

　　我們常見的「大畫」，往往是零碎的拼湊，並沒有一個整體的佈局。一幅出色的大畫，不僅要氣韻生動，而作品本身更蘊藏着像寫文章的「起承轉合」。

　　林勇遜的畫作除了大畫的有大畫格局外，也可以看到他原有紮實的寫實基礎，但重要一點，甚至可以說是卓越的一點，是他能「化」掉這「寫實」而真正融入國畫的意境中去，——這同樣是絕非容易之事。

　　近幾個月來，每次見到林勇遜大兄，他總有這麼一句話：「你甚麼時候搞一個全港性的大規模禪畫展呀，會很有意思，我全力支持你！」

　　得林先生這樣說，當然十分感激，不過，我希望的是搞一個真真正正的禪畫展。

　　禪畫，不同「宗教畫」。

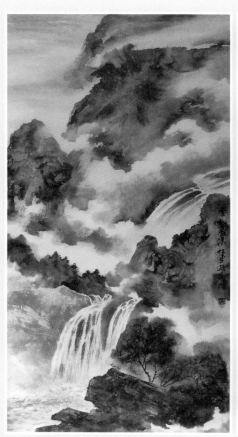

林勇遜作品

楊善深夫人劉蘭芳的
畫理佛理共融

　　—— 劉蘭芳！

　　提起這姓名，你即使是畫界中人也許會打個問號：「誰？」她很低調。

　　假如我說：「她是國畫大師楊善深的夫人！」

　　你會隨即「哎吔」一聲：「啊，原來是楊夫人！」

　　楊夫人——劉蘭芳女士，是我師母。多年前師母在中文大學辦個展、出畫冊，她交下任務—— 為其畫冊寫篇序！

　　為師母寫序？真是戰戰兢兢，隨即自我調整、「轉換角色」：她既是楊夫人，也同時是楊門弟子，即是吾之「師姐」也！

　　為師姐寫序——「咁都有咁驚！」

　　我翻看當年師母這畫冊，十多年來她在畫藝上着實有明顯進步，這不僅是從技法上言，最重要的是她漸趨於「心畫」，無論是山水、人物以及花鳥，都融入了自己的心意，

不再是踏着老師的腳印向前行，而是把老師的腳印「印」在心裏然後以自己的步姿向前行進。

今天，看到師母從加拿大以電腦傳過來的幾十幅作品，翻覆看上多遍，她的山水畫有好幾種筆觸，說明了仍在摸索，但肯定一點，是隱隱然看到「大氣」，那種「冷寂」氣氛有個性，再發展下去必有所成，但也多了一點擔憂：「冷寂」是一份情懷，但過於「冷寂」便容易滑進一個「孤」字，一旦成了「冷清孤寂」，似乎不大好了。楊師往生後，師母心境如此也可以理解，但願早日走出這陰影。

「劉蘭芳畫展」，於今年（2014年）11月6日在廣州「楊善深藝術館」舉行，我們可以較全面地了解她這十年來努力的成果 —— 確有可喜的收穫。

看到楊師母那篇「緒言」，畫理佛理互融，滿有深意，讓我引錄「緒言」裏一節文字作為本文的結束語 ——

「藝術家緣於創作衝動，假客觀之景物，按主觀之意象，以諸法投入零的空間，融滙為藝術品，其中必須通過『五蘊』（色、受、想、行、識）之轉化歷程；藝術之形態，從無達至有之創作表現，皆為個人心靈之具體化，非現世所有，恰如佛學之『空』。如繪畫，畫家出自一師承，於同一時空，面對同一景物，以其人品不一，受、識有別，創作表現亦各異其趣，無一相同。」

這番話，值得我們思考。

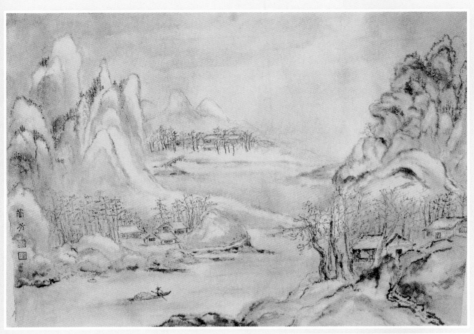

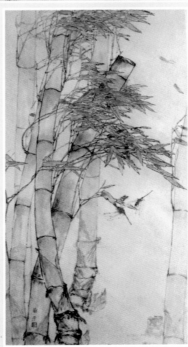

劉蘭芳作品

黎明越老越「火」

　　廿年前，黎明「東山再起」的時候，我寫過一篇專訪稿，指出黎先生實在不應「放棄」繪畫，應該加倍努力於畫作，他有良好基礎。

　　其實，黎先生也不是甚麼「放棄」，祇是二十年前他忙於在生活上打拼，先做好那盤生意才能有時間寫畫而已，而那股寫畫之「火」又經常湧上心頭，正如一位畫友說的：你一但愛上了繪畫，你便終生不會放手。

　　黎明「放手」的是那盤「打字機生意」，隨後他便全力在寫畫、教畫上忙起來了。而他的賢內助也幫助不少，她索性減少自己的寫畫時間而全力為丈夫開拓繪畫事業。在這方面，黎明能專心專意於繪畫而少了繁瑣的人際交誼，倒是要感激這位賢內助了。

　　不過，筆者還是經常「勸」黎先生：年紀也真的不小了，精力有限，還是留些時間精心地繪畫幾幅大作品吧！

內地流行一個「火」字，相當於我們說的「紅」吧？其實兩字也可以連在一起用，那就稱之為「火紅」。——黎明的作品越來越「火紅」，那是另一性質的「火紅的年代」。我也打趣地跟他說：「你是人越老越『火』！」這個「火」字可不是「火氣猛」的「火」，而是人越老其作品越受歡迎。

黎明寫孔雀，很具特色，一份雍容華貴的感覺表露無遺，他是比較全面的，花鳥、山水俱見創作豐富，人物畫方面則比較少。每位畫家都有他的個性以及特別感興趣的發展路向。

黎明的山水畫便給你一個個性較強烈的感覺。一看上去便曉得是他的創作，是他的「符號」。看過他好幾幅大山水畫，並不是繁密的細描細寫，能夠在空靈上吸引觀眾而又不見得荒疏，用恰到好處來形容吧，這是大山水畫難得之處；當他繪寫花鳥畫的時候，卻又顯現出那種熱鬧氣氛，特別是類似「百鳥圖」之類的，在熟練的筆觸下，自有他自己的一派華麗。

歲月真的不饒人了！我最近寫了一幅字 —— 人生至此知何處？清風伴夕陽！

這裡這個「處」字，是「處境」之「處」，把繁重雜務放下，把名利甚麼的放下再放下，伴清風，伴夕陽；寫寫畫，看看書，恬淡安逸地過日子！把我此刻的心境，告訴黎明。

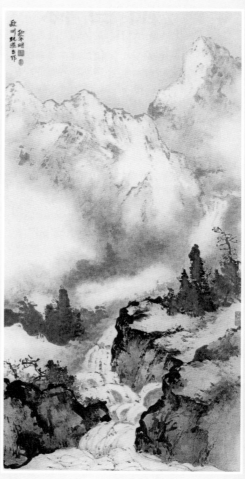

黎明作品

陳棪文的功力

在書店，看到一本書的書名：《人生就是苦》。

佛經裏早就説了：「人有八苦，生老病死之外，還有愛別離苦、怨憎會苦、求不得苦以及五陰熾盛苦。」除了生、老、病、死無可奈何之外，後四苦都是可以通過情感上的克制而消却或者是減輕其苦。

不過，對於這個「苦」字，最重要還是我們自己的看法，特別是所謂「人生就是苦」，這全看你自己如何面對而已。

我認識的一對夫婦 —— 師兄陳棪文、師姐郭燕美，他們幾十年夫妻，是真的甘苦與共。兩個單身的「個體」生活在一起，是很難之事，何況兩位都是藝術家，那共同生活將會是難上加難。我經常好奇地想了解陳棪文、郭燕美這對「共同愛畫」的夫婦，究竟是怎樣相處的？後來終於發覺了 —— 一切的美好和諧都源於互諒互讓，既然是「你中有

我，我中有你」，則你怨恨對方，不也就是同樣的怨恨了自己嗎？陳梳文說：「藝術是各有各的見解，你不要刻意地去挑剔對方，最好是你能夠發現對方的優點，這樣便不會有甚麼磨擦了。我們的相處之道就是這樣，包括我們對書畫藝術的理解。」沒有所謂「苦」，把「苦」轉化為生活的甘甜，這就是陳梳文的「功力」。

陳梳文是「公仔佬」出身，他半個世紀前是在出版社畫插畫的，他在國畫上用筆，既準確而又具層次感，全都是從畫插畫寫人物中訓練而來。

陳梳文可不是投機取巧之輩，他在傳統筆墨上盡見「狠功夫」，而且不是一味死畫，他看書，歷史上的，文化上的，哲學上的，把傳統學問結合到筆墨中來；他又不是死抱着傳統不放，他接觸「新水墨」。在一眾「新水墨」諸子中，我個人認為，沒有多少會友的傳統根基有他這樣紮實。你看他的山水、他的花鳥、他的「虎圖」，着着流露出真功夫，我可以老實不客氣的說一句：今天真正能夠較全面地繼承楊善深老師的筆墨者，在芸芸眾師兄弟中以梳文為最。

以陳梳文今時今日的功力，他沒有理由「再坐一會」地坐在原「位置」上不動的，我看過他幾幅「小畫」，用大鳴大放大寫意大潑彩的寫下來，一改以往緊守傳統的作風，很出人意表的。其實，如果你曉得他的「功底」，那又不見得有甚麼「出人意表」，他是完全有這操控力。——大師兄：是時候改變了！

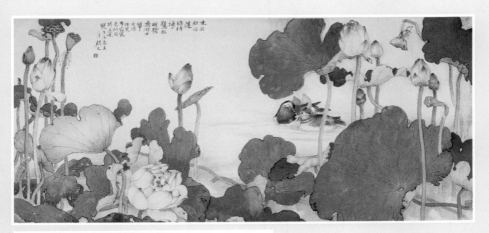

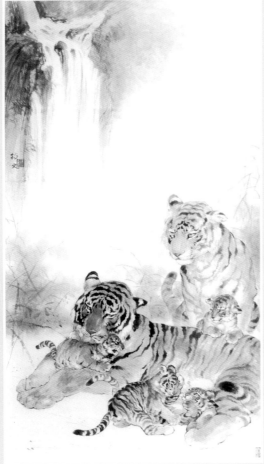

陳棪文作品

蔡湘君
靜待雲起時

　　「藝行者」，必須有「毅行者」的耐力、心智，才能在最後綻放出真正的豐碩花果。

　　藝行者就好像一位馬拉松選手，不畏長途的艱辛而「孤獨」地在跑道上向前進取。

　　一位真正想在藝術上取得成就者，就必須準備這樣的意志力！──如果你僅僅是為了在生活上添增一些姿彩，那又當別論。

　　身邊有好些畫友，都是具有這種「馬拉松選手」的意志力，並且是一頭栽進去，永不言倦、永不言悔。蔡湘君是其中一個例子。

　　她過去，在書畫藝上追隨過多位老師，包括王齊樂、莫一點，而隨後這二十年便認定一個方向，緊隨熊海老師鑽進山水畫去。

　　這二十多年來，我與熊海兄有頗多接觸，職是之故，

熊海的幾位學生我也很熟落了，包括蔡湘君，所以，她這二十年來的山水畫，作為朋友，我還是特別留心觀察。見到一個可喜現象，她從老師的筆墨中走出來了，這也是熊海不斷鼓勵學生這樣做。今天，你看到蔡湘君的作品，那份輕淡淡的雲飄霧湧，在山間輕盈飛舞，你看着，還會有甚麼苦惱嗎？山林間，蘊藏着如此豐盛的「空靈」，一切的不愉快都會變得「小兒科」，甚至是不值一顧了！

蘇東坡「赤壁賦」裏一節話，是我的座右銘，相信也是不少畫友認同的道理——

「山間明月，江上清風，取之無禁，用之不竭，乃造物者之無盡藏也！」

把宇宙間之明月清風，放進自己的「小宇宙」裏，就像佛學裏「芥子納須彌」，是多麼的妙思暢神。

蔡湘君有紮實的傳統筆墨功夫，如果再在空靈處留多一點「想像空間」，相信效果會更好。

年前，蔡湘君與幾位志同道合畫友組成「澄」畫會，並作出首次作品聯展，我曾寫下「短句」，這也是今天蔡湘君作品的特質！——「讓疊彩落下，還一抹清泉」，是希望在她的作品中看到多一點輕清飄逸！

蔡湘君說：「這幾個月，不知怎地，總是提不起激情，不知怎樣寫畫！」

恭喜！這是又一次蛻變的時刻了！我的經驗是：放下一切，多看幾個畫展，多看幾本書，多思考一下，此刻是靜待雲起時。

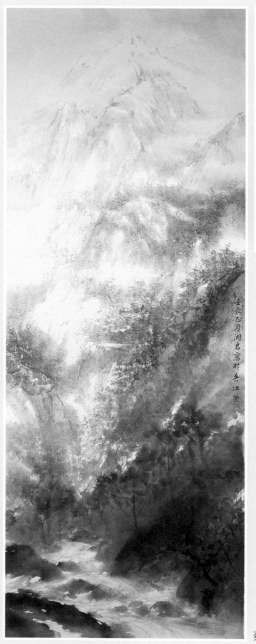

蔡湘君作品

葉樹菁的「空翠濕人衣」

　　姓名，對每個人的心路歷程，我個人以為是頗有影響的，而那種影響是潛移默化，譬如，你父母給你的名字叫「阿強」，在你的成長歷程上總會不時有自我「撐」起來的想法，久而久之，也當真會強起來！至少你不會甘心示弱，是不是？

　　葉樹菁的姓名便給我這樣的感覺。（菁‧粵音「晶」，解作草木茂盛。）

　　我說名字影響心路歷程，看葉樹菁的畫作便得到印証，她寫畫，從沒有間斷過，「我現在更開心！」她說：「兒女長大了，先生也退休了，我還有自己一個畫室，真的好感恩！」

　　一個懂得感恩的人，必然是開心快活人！而這開心更重要的是指精神生活。她對寫畫是不斷地有所追求的，起初所見，她的畫作是「骨多肉少」，以線條為主，即使補上

厚重的綠塊也掩不了那過露的「骨氣」，慢慢地，在她的作品看到：「骨氣」是「藏」起來了，此時是披一身的「虛淡」。看到她一幅名為「空翠」的近作，頓然想起王維詩句：「空翠濕人衣」。

在現階段，葉樹菁的畫作是可以作更高層次的要求，她再「空」下去的話，必然會「空」出一個非凡的「空靈世界」。

葉樹菁很早已與佛有緣。她曾經夢見觀世音菩薩，過不多久，在某個地方赫然看到夢中所見的觀音菩薩的形象；她曾經夢到一尊玉佛，也過不多久，「偶然」的來到妙法寺，居然又看到在夢中一模一樣的玉佛正安坐在佛殿裏。她說：「原來我很早已與妙法寺有緣！我除了喜歡寫山水外，對寫荷花也很喜愛，這也是一份佛緣啊！寫荷花，我以山水畫的作風來抒發，那些荷葉，是大寫意大潑彩，你認為這樣寫可好？」

「好，好得很！」我說：「我看到你一幅荷花，很有個性，你就朝這路向走下去吧，必然會走出一個新天地！」（這方面不多說了，就刊登這幅「荷花圖」讓大家直接的了解。）

葉樹菁中學時期跟容漱石老師學畫，後來跟林建同老師，然後便一直追隨熊海這位年輕導師了！（與熊海多位學生交談過，她們對這位熊老師，可謂打從心裏欽佩，「我真慶幸能夠跟隨熊海老師！」時常聽到她們這樣說，這是發自內心的由衷之言。——其實，我也很想跟她們說：「我真慶幸有熊海這位朋友！」）

葉樹菁作品

何靄兒
悠然自得

每次見到何靄兒，我都叫她「校長」。她退休之前就是小學校長。她五十歲便退休了，有人瞪着眼問：「五十歲便退休？以後日子怎樣過？」

用到「怎樣過」來說，未免有點悲涼！可何靄兒卻說：「開玩笑，退休後我更忙，哪有時間想『怎樣過』這回事。」

原來她一放下「教鞭」，立即提起畫筆，一提便十多年了，而且提起畫筆的同時，也不忘「提腿」，──經常遊山玩水去，她遊，也是為更好地寫畫。

「我去年才到過武當山！」她說。

「哦，你坐山兜，不怕嗎！」

「坐山兜？」六十多歲的何靄兒說：「我與幾位朋友慢慢地行上去呀，我們上到金殿！」

聽到這裏，祇能用上四字來說──肅然起敬！我十多年前到過武當山，想起那又陡又高的山路，迄今還畏在心裏。

何靄兒可以說是退休人士的典範。她五十歲便退休是為了集中精神做自己喜歡的事──寫畫。她早期跟林建同先生學了幾個月寫梅花，而林先生不幸去世；此後，何靄兒便一直跟熊海學寫山水。由於熊海是以啟導為主，所以，何靄兒在山水畫方面得到了很好的自由發揮，在藝海裏如魚得水，這是非常好的得着。

看到何靄兒的山水畫，「空」得很好，一派悠然自得的感覺，她的人生態度是「隨緣生活，隨緣繪畫」，並不太強迫自己。她活得自在，這自在也充分地體現在畫作上。

看過她多幅大畫，從「大處」入手，有氣度，並不「零碎」。這是重要的。最近又看到她幾幅小品。真是很小，比普通一本書的書面還要小。但從小小的畫面裏，卻看到一個個空濛世界，別有一番靈巧意趣。畫幅可大可小，就好像她對生活的態度，是那樣的收放自如。

年前，看過她與幾位畫友的聯展，長桌上鋪展着一幅長卷，是她遊罷福建武夷山回來後斷斷續續繪畫起來的。從這幅武夷山長卷，又一次令我們看到生活的真正姿彩，把生命力灌注到畫圖裏，又讓畫圖帶出連綿不絕的生命力。

退休？──咩嘢嚟㗎？

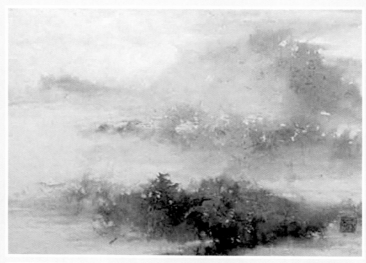

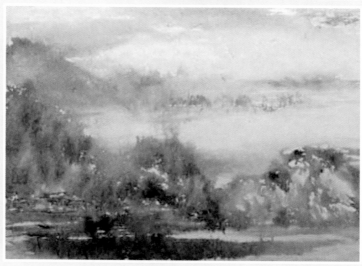

何靄兒作品

莫王志玲心中的宇宙

　　有些畫友寫畫，十年如一日，—— 且慢，不是説孜孜不倦、勤奮好學的「十年如一日」，而是説：不思不索地十年如一日的寫着同樣的畫，十年下來，還是原地踏步。

　　這是極不想見到的，這也是筆者時刻警惕着自己切勿墮入羅網。

　　正如電視劇裏黎耀祥感慨地説：「人生有幾多個十年！」是的，十年復十年，歲月就這樣無聲消逝！我們這些喜歡寫畫的畫友們，並不甘心於這樣「風平浪靜」的平伏，總是希望抓緊時間好好地向前推進的，不一定是「奮進」，即使是蝸牛移步的慢，也能慢出一個距離來。

　　説上這麼一段感慨話，是因為看了畫友莫王志玲最近的一些作品。三年了，三年前在「澄」畫會的畫展上看到她的山水，隱隱然總覺得有一股「強橫」之氣，大抵這是她「工作心情」仍未放下，那時候，她應該是剛從「職場」上走

下來。三年後再看她的畫，變化頗大，那股「強橫之氣」不見了，換上來的，是大刀闊斧下的利落，在這利落中又孕育着一份溫柔，像辛棄疾詞的風格。

今天，特地選刊莫王志玲這幅「夏山欲滴」圖，在粗放與婉約間取得和諧。讓觀賞者看得舒服！

莫王志玲在畫展畫刊上寫了一句感言：「深感宇宙之浩瀚，大自然的奧妙，望以禿筆水墨遨遊萬里山川！」很多畫友都希望能「行萬里路，繪萬里畫」，較少會把「深感宇宙浩瀚」放在首位的。我們寫山水畫，眼前的山山水水，祇不過是媒介，是一種表達的手段吧！真正的着眼處，該放在「宇宙之浩瀚」，這是「心畫」，心中的宇宙與大自然的宇宙融為一體，這是我們追求山水情懷的至高境界。

願與共勉！

莫王志玲作品

黃小雯大刀闊斧

　　寫畫，有兩種形態，一是精描細寫；一是大刀闊斧。要注意的弊端在哪？精描細寫者，容易陷入「濕碎」，有所謂「小家氣」！「大刀闊斧」呢？容易給人一個粗枝大葉的粗疏之感。如何取捨？其實我們寫畫的同道都曉得，一切在乎分寸而已。分寸把握得好，便不會有上述弊端。

　　留意黃小雯的畫，就是一直在留意她的「大刀闊斧」。她的山水，無論是樹，是山，是雲彩，又或者是石綠的點染，全都是「大刀闊斧」的，連「留白」也是這樣一種風格，十分難得。其同樣重要的一點，是她的粗中有細，——這裏所謂「粗」，是「放」的意思，但如果一味的放，會如野馬脫韁，不可收拾。你可以從她的作品看到，在適當的時候她又會勒緊馬頭——細緻勾勒。這裏看看她的山水畫，那些小小屋舍的佈置，就是「畫眼」了，是「醒神」、「醒目」的畫龍點睛。這就是黃小雯的勒馬之舉！寫畫必須如此。

如果用我自己的話語來說，這些勾勒的屋舍，是取平衡的做法。

　　黃小雯起初是跟隨林建同先生的，後來是跟熊海習山水，她是吸收了老師的筆墨精神，然後融入自己的個性風格去，她的墨、色、筆，都是統一在自己的個人風格上。這除了在這方面的勤奮加天份外，我看有一點是十分重要的，是她的性格本來就是這樣的「無所謂」。

　　「無所謂」？對，黃小雯不是刻意地追求甚麼，她不是想做甚麼大畫家，她的身體不怎麼好，寫畫，純粹是興趣使然，其實這也同時是對自己的一份鼓勵，欣欣然地看自己的畫作在不斷地進步，那不怎麼好的身體也同時感受到輕快，勤於寫畫，全神貫注於寫畫，這也成了她鍛鍊身體的原動力。她在無追求，無壓力，「無所謂」之下，輕快地在宣紙上馳騁奔跑。你從她的作品，可以看到這樣的一種心理狀態。

黃小雯作品

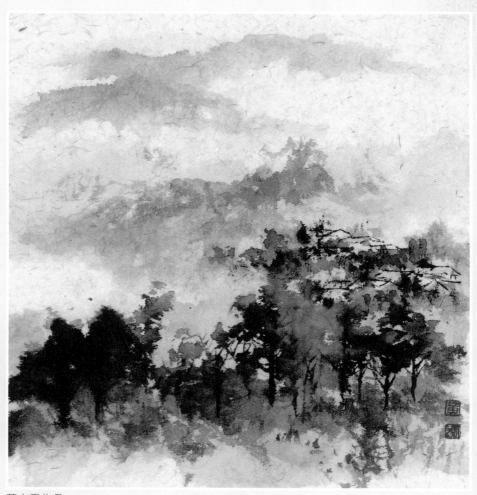

黃小雯作品

曾鍾貴的淡雅小品

　　佛教很講一個「緣」字，——一切隨緣，這意思除了說明做人處世，以及遇事之時不要執着，隨緣則可；「緣」的另一個說法，是組合，一切物質無非都是組合而成，陽光、水分、泥土等的有緣合在一起，植物便可以生長。萬事萬物無不這樣。

　　與畫友曾鍾貴的交往，真是講一個「緣」字，除了機緣而彼此認識外，更有「投緣」兩字，我們說話投緣，特別是在書畫方面，話匣子打開便滔滔不絕，而且都是坦率之言，並不會客客氣氣地說那些門面話。

　　曾鍾貴很年輕時已走上繪畫之途，在香港美專受過比較正規的訓練，後來也跟隨林勇遜先生，然後「我有我的方向」地走上自己的路。他是以教畫作為「職業」、以寫畫作為「事業」的。儘管學生多，花去他不少時間，但無論怎樣，總要騰出時間自己寫畫，他除了在自己畫室教畫寫畫外，

有一個時期還與畫友杜金臣一起，在裕華國貨公司六樓既公開地寫畫，也同時賣畫，我看到一幅幅精美小品掛放在牆壁上，真可以用一句琳瑯滿目來形容。「你這樣公開的表演，可會自在？」（我自己若這樣寫畫，實在不自在，所以有此一問。）

曾鍾貴説：「沒有甚麼呀，有時候一邊寫畫一邊與參觀者交流，反而可以更多地了解別人的一些看法。」

他絕對不是一位「市場畫家」，——不是為市場而畫，而是以自己的風格進入市場。我很欣賞他的「小品」，淡淡的色彩，也同時有「筆」有「墨」，三者結合起來，就像清洌泉水，令人頓有生活喜悅的感覺。

「阿貴呀，」我説：「這些小品是你最特顯的風格，千萬不要放棄呀！」

我這樣説其實也有點「多餘」，他這種淡雅清麗，是自然而然地形成的，並不是甚麼「為淡雅而淡雅」，既然是這樣，又怎會放棄！

曾鍾貴難得的地方，是有了自己的「主軸發展」之同時，也嘗試着各種筆墨技法以及畫面結構，他並不會像某些畫友略有成績之後便「死守」着一個畫法，不敢越雷池半步，以致「千畫一面」，那是在寫「行貨」。

問他：「你是怎樣教畫的？教兒童、少年，與教成年人會不會有截然不同的兩套方法？」

「兩者肯定有不同！」他説：「兒童，你寫給他看，再在他臨摹時作出指導，你不能向他灌輸甚麼畫論大道理，他仍未到這個接受階段。成年人便剛好相反，以引導為主。不過，在授課時我對兩者都有一個共同點，是把一些基本模式並列起來，譬如寫鳥，鳥有幾種基本形態，站着的、飛的、鳴叫的，由簡至繁地寫起來，這些基本形態寫熟了，便可以配合其他

來作整個畫面的學習。」

　　我在他畫室裏看過他教幾
名兒童、少年，他們都很乖很
認真地學習。

　　「是呀，這些兒童與少年，
如果在學校可能頑皮反斗，很
不用心，但來到這裏都會集中
精神，不敢鬆懈，可能我一臉
嚴肅吧！」

　　他絕不會一臉嚴肅，很多
時還與學生玩作一團以增進和
悅氣氛，好讓青少年們樂於學
習。這一點很重要。

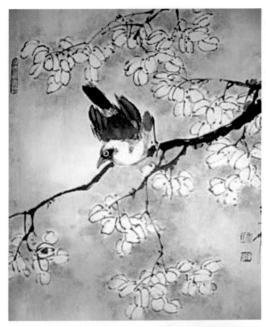

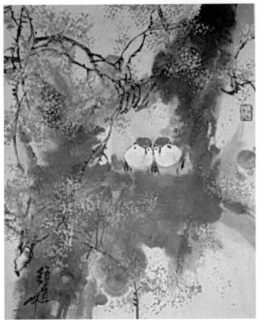

曾鍾貴作品

陳家義的「一身三用」

　　認識陳家義，該是三十多年前，他在灣仔文物館擺攤的時候。

　　——是甚麼攤呢？

　　書畫古玩雜物。他是「一身兩用」，既是開店做生意，也同時努力不懈地寫他的水彩畫。即使到了今天，離開了今天已不存在的文物館，而他的店也搬到「集成」商場去，他仍然是「一身兩用」，——不，應該是「一身三用」了。開店、寫畫之外，還應付在畫會工作，他是「香港畫家聯會」會長，他這個會長之職，可謂眾望所歸，就因為他熱心會務，為這個會做了多次策展。

　　我曾經寫過：陳家義是書畫界的「順得人」。他即使「忙到七彩」，如果你找他幫忙甚麼的，他力所能及，也「包冇托手睜」（不會推辭）。作為朋友，我曾經對他說：「你太順得人了，以至有些人有理沒理，有必要沒必要的都找你幫

忙，你還有甚麼時間畫畫！」

他也不以為然，祇說了一句：「做得就做，沒有所謂啦！」

陳家義有一個較長時間是集中以水彩畫寫漁村水鄉風光，而且寫得出色，特別是近十年來他把畫面「放鬆」下來，薄薄的輕逸霧氣，很具個人風格，寫得很好。

到了今天，陳家義不僅是「風景畫」寫得好，難度更高的人物畫也有飛躍進步，最近看到他一幅寫幾位維吾爾族牧人的「放歌圖」，把人物的神態、喜悅都細緻地描繪出來了。人物群像圖而又能把整個畫面營造出氣氛的，這份「功力」是可以用「深厚」兩字來形容。

陳家義說：「我的人物畫，可以說是得力於文革。那段日子，我生活在大陸，工作是畫宣傳畫，幾乎天天在畫毛澤東像。你知道吧，當年畫毛澤東像是必須準確，不能有一絲毫的出錯，久而久之，這就訓練出寫人物畫的技巧來。」

文革，帶來災難性的大不幸，適逢其會的時候也容不得你說甚麼安身立命。不少大好棟樑就這樣折斷，也有不少逆境求存者像野草那樣，卑微而頑強地存活下來。現在，從他們身上你可看到那份與時間競跑的勁道，很希望把被「奪」去的歲月追趕回來，於是我們看到，不少一把年紀的「老朋友」對學習技能像海綿吸水那樣，比年經人還要勤奮。

陳家義就是一個例子。

陳家義作品

梁棠活到老勤到老

　　年紀大了，首要重視的是身體。身體不僅是工作的本錢，身體是我們所有一切的原動力。

　　過去一年，梁棠大兄身體違和，經過一番調理後已康復過來。前些日子與他茶聚，看到他一派閒適，可喜可賀；隨後到他的畫室繼續聊天。梁棠是「活到老勤到老」的人，身體稍為康復，他又「動手動腳」了——動的是畫筆，年紀畢竟大了，不再去弄那些搬搬抬抬的石雕木拓。

　　梁先生告訴我：馬年來臨之時，他有一個「個展」。「個展？好呀，這是我期待已久的期待！」一個書畫中人最想做的事，就是希望辦「個展」。書畫朋友都曉得；辦展覽，不是要表現甚麼，而是通過展覽來一次學習的匯報；另方面是與畫友們的文化交流。

　　梁先生說，這次作品展除了香港、澳門、內地的風光畫作外，其中較重要的展出是一系列的世界各地風貌。

他拿出這些畫作照片給我看，內裏有悉尼歌劇院、比薩斜塔等等，有數十幅之多，可以想像屆時這個畫展定會很熱鬧。

梁棠畫作有一個很大特色，是中西結合。他是「香港美專」出身，年輕時也畫過不少廣告畫，他也像那一輩子的「藝專學生」一樣，都是十分重視寫生與物象準確造型，如歐陽乃霑、陳球安等無不如是。在過去半個世紀以來，梁棠都沒有放棄這些寫實描繪，他再把這些「寫實」融入國畫的筆墨去，眼前所見這些各地風貌作品便是這樣一種中西結合的風格。

這風格是「可取」還是「不可取」呢？與同在一起「聊畫」的幾位畫友討論起來。其實這也沒有所謂可取與不可取的，重要的是要處理得好吧！當處理得好之時，便不存在可取與不可取的問題。——一切藝術的取捨，無不如此。

看着梁棠這些技巧純熟的各地風貌畫作，我倒有一點個人看法。

——梁先生在原有的中西畫基礎上，實在可以進一步地有所提昇，譬如更注重國畫的處理方法，從寫實中提取出內在的精神聯繫，有想像空間的「留空」。我看這樣的「經營」會有另一種可觀。

我這樣的「提議」，最主要一點是看到梁先生有堅實的筆墨基礎，不僅是物象的造型，也同時是國畫的「筆墨」，可以看出他本來就是個中好手。他書法也寫得好，也熱衷於印刻，是一位較全面的畫人，在今天的香港畫壇十分難得。

北宋范寬說：「與其師物，不若師心！」

今天梁棠該是寫「心畫」的時候了。

梁棠作品

劉修婉的晚風和暢

「中國禪」的真正始祖惠能大師提倡的「頓悟」，可不要誤會是甚麼「旱天雷」的「頓然而悟」，它實際上是有一個潛在的「漸悟」過程，祇是我們祇看到那「成果」的剎那光輝而忽略了它的「過程」，就好像我們祇看到那棵大樹倒下來的「震撼」，却沒有聯繫到這實際上是經歷了千千百百的一斧一斧的砍伐才得到的「成果」……

說上這麼一大堆話，我想說明一個問題：我們不要僅僅看到書畫家作品成就，還得深入理解它這成就是通過日積月累、孜孜不倦的努力而來的，那是厚積薄發吧！

我有一位朋友——劉修婉女士，她正是這樣一個好例子。劉女士與她的夫婿陳運河先生都是畢業於中山大學的，兩人共同建起一家頗具規模的工廠，生產早已上了軌道，如今更慢慢地把重擔交與兒子，兩人平日做些甚麼呢？其中一份很好的心意是做些事情回饋社會及回饋母

校，譬如每年都捐出一筆獎學金鼓勵小師弟小師妹努力學習。

劉修婉自己則把更多時間放在書法的學習上，她說：「我的書法興趣是從中山大學一位老師中開始的，他教我，鼓勵我，我發覺自己在這方面實在很有興趣，於是一有空便寫字了。」

這就是我說的一棵大樹倒下來是經百斧千刀的砍伐，可不是一蹴即就。

劉修婉在勤於寫字的同時也沉浸於詩詞創作。她說：「這十多年來斷斷續續的寫了一些⋯⋯」

其實不僅是「一些」，實在是收穫頗豐。馬年來臨，她還以十駿圖創作了十首詩，其中一首「老驥伏櫪」尤為可愛──

鐵馬金戈夢，疆場拚戰功；

那堪長伏櫪，老驥嘶晚風。

這可是「心聲」之言？「老驥嘶晚風」一語，令人低迴，仿佛看到一匹老馬昂首，朝着黃澄澄的夕陽在嘶叫！

──大漠孤烟直，長河落日圓！

「不甘雌伏」其實也是文藝創作的原動力。劉修婉這種「不甘」，絕對不是與他人比長短的「不甘」，而是一種積極的生活態度。她把書法與詩詞創作融會一起，還不時地寫起文章來，前些時特地為祖屋寫了一篇碑文，這更是把書藝、文學融滙到民族文化上了！

劉修婉經過一番努力再努力之後，今天的書藝該是到了行將突破的時候。讓我選用她「十駿圖」裏最後一首詩作為本文的結束──

飛騰向隴陂，野曠佳氣多；

得意馬蹄疾，春風鳴玉珂。

祖屋重修記

先祖遷徙於茲訖今百有餘載村名潯頭古樸蘊美尋水覓居桃花
源頭水村北倚龍崗南仰瑞巘神蟠護後祥雲騰前瑞巘石佛慈顏
微笑安撫庇佑篳路藍縷拓荒者櫛風沐雨種田人巘徑通幽前朝
名相讀書聲哲歷代名士題詩壁靈氣氳氳吐芳醇歊山風颯颯殷勤
攜送書聲哲理叩告震家耕祖業之基讀宗廟之炬仁善者也家聲
族運之砥山川鍾毓天地厚錫先祖隆蔭陳氏後裔々耕苦讀有所
床行仁積善有餘慶百年祖屋今日重修勒石誌銘祈而頌曰
河清海晏兮吾村熙郁宏宇高棟兮祖屋煥歌
地靈人傑兮鐘鼎鐫歌咸恩緬德兮福澤綿歌

癸巳年秋月吉日　陳運河陳劉修婉　敬撰並書

劉修婉作品

陳天保的「市場游走」

　　認識陳天保，是他在三聯書店担任宣傳推廣的時候，他是策展人，後來調往集古齋專注字畫買賣，直到今天退休。

　　就這樣，一晃三十年過去，我們彼此也從青年步入壯年以至今天的輕叩「夕陽之門」。陳天保亦改變了許多，沒有變動的，是他「前禿後長」的髮型與繪畫之心，看來，兩者都會如影隨形地跟他一生一世。

　　很多人都説：「最好的工作，就是與興趣結合在一起。」

　　看來，天保亦能很愉快地從事他最好的工作。我曾經好奇地問他：「你在做書店之前，是做甚麼的？」「我是在廣告公司做絲印的！」他這樣説。那麼，他連剛出道的工作也能與興趣結合起來。陳天保是跟徐子雄習畫的，而徐兄與靳埭強又屬師兄弟吧？他們這一系串起來看，畫風都是接近的。呂壽琨在香港戰後一代的畫藝培訓上，的確造就

了不少大好人材。

看陳天保的「新派國畫」，一直看了二、三十年，他似乎在這方面着迷得很，總是「痴纏不放」。最近與他閒談書畫時，他有所透露：「我最近回歸某些傳統，希望能改變一下畫風！」

「嗳？」我幾乎衝口而出：「你終於肯走出來了嗎？」能長期的浸淫在一個「點」上是好事；到了一定時日，積累了經驗後有所改變，那更是好事中的好事。我倒很想看看天保這「破繭而出」的新作會是怎樣的？

這廿年來，陳天保因集古齋的業務需要而大江南北的四處走動，肯定會在傳統與現代諸畫作中眼界大開，這對他投放在自己的作品上必然會起重要影响，祇是在像「走馬燈」般的業務運作中，他有沒有時間停下來為自己的繪畫多作推敲？如果能夠作出平衡，那就最好不過了。長期地在書畫買賣中打滾，這對自己的創作會不會產生副作用呢？譬如在下筆之時，總是想到「市場價值」，一旦如此，下筆不是如有神助，而是舉筆維艱。（當然，從另一角度看，走近市場、貼近市場，反而有個方便。一切在乎拿捏的分寸吧！）

但願保兄在真正靜下來創作時，先行「空淨」心胸，一隻水杯潔淨後才注進清水，這才是一杯真正的清水。

陳天保作品

郭洪球
在宣紙上炮製色香味

　　我曾經說過：一切成就源於興趣！

　　特別是藝術方面的，如果你有興趣，那就不會理會是怎麼樣的環境，祇要一有空，甚至是沒有空也會廢寢忘食地一頭栽進去。這是興趣使然。興趣是一切學藝的原動力。

　　郭洪球兄今天在書畫藝術上取得這樣好的成績，其源於此，所以，他的一位恩師謝舉賢先生說洪球早期是做廚師的，他迷於書畫，迷到連手指給刀切斷也渾然不覺，可見他對書畫的痴迷到了甚麼程度。後來他索性放棄做大廚，而全心全意在宣紙上炮製色香味了。

　　可喜可賀的是，他並沒有那種「行人止步」的自滿，他不斷的尋師訪友，不斷地鑽研推敲。最近郭洪球更投入八大山人的作品去，他喜歡八大筆墨的簡潔，喜歡八大的氣質，這裏刊登他一幅書法看看，從內容含意你也曉得他崇拜八大些甚麼──

「獨持偏見，一意孤行」。

對，搞藝術的，我就十分認同這一點。所謂「偏見」，也不妨理解為個人獨特的見解，而不是甚麼「明知有錯仍死牛一邊頸」的那種「偏執之見」。

「一意孤行」更是表明了義無反顧地堅持下去，一個「孤」字，很有點「寂寞」的感覺，我不認同古語那句甚麼「自古聖賢皆寂寞」，這是錯的，「子非魚安知魚之樂」，如果你是真正的聖賢，何寂寞之有？所謂寂寞，不外是他人的看法而已。

郭洪球沉浸於書畫學習，不斷地鞭策自己之同時，也教授書畫，畫室名為「無名堂」，幸好他今天不再操刀，否則在忘形之下「無名指」也不見了。在學習、授課之餘，郭洪球還不忘為社會多做事，他是「屯門藝術協會視覺藝術發展委員會」主席，每年都為協會籌組多個書畫展。

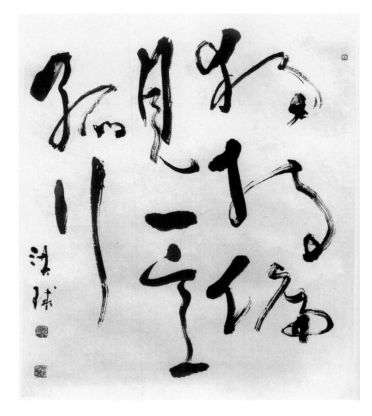

郭洪球作品

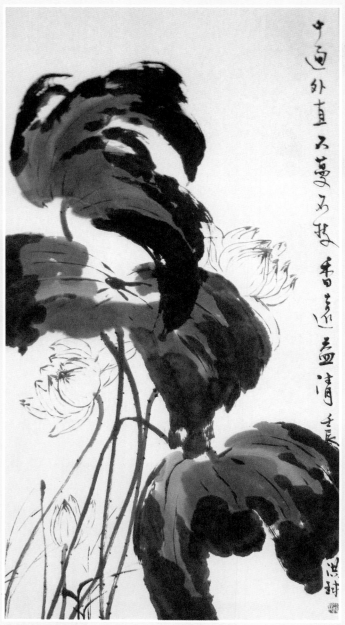

中通外直不蔓不枝 香远益清 壬辰 洪球

郭洪球作品

書、畫、人「三合一」的范淳奇

　　每次見到范淳奇，總是聯想到他的書與畫；每次見到他的書畫，也很自然地在腦海裡浮現出他的臉相形象。

　　怎麼回事？——原來，他的形相、性格、氣質，與他的書畫是一脉相承，互為呼應。如果你認識這位港粵兩地的「書畫橋樑」，你對我這樣的形容，可能會發出會心微笑。

　　范淳奇的書法，有奇趣，但不是那種為奇趣而奇趣的造作，而是從傳統中造出來的。這可使我想到我老師楊善深先生的字，他的「造型字」同樣在傳統中有迹可尋。

　　范淳奇兄的畫，很「八大」、很清爽，在造型上又與他的書法相呼應的，兩者結合起來看，有着無隔的融洽：——不，不是兩者，是「三者」：加上他那一臉天真的和顏悦色，乃「書、畫、人」三合一也。

　　他有一幅畫令我印像深刻——繪於 2002 年的「真愛」，兩個綫條簡潔的魚缸，兩條魚在隔着玻璃「親嘴」，意境輕

逸，看似隨意而實際上是巧妙經營，這樣的「刻意求自然」的自然，才是真高手也。

他的書已自成一格，目前所求取的是如何在內斂裡進一步追求樸拙。他的畫呢？

我個人以為他是仍在摸索求變。他的「書」可以控制得很好；「畫」方面則在神清氣爽之時，便會出現神來之筆而有意想不到的好收穫。

近些年來，留意到淳奇兄對禪學越來越感興趣，從作品中流露出來的禪味也越來越濃，期待看到他的「禪畫」。

香港書畫報

認識范淳奇，是經由書家戚谷華女士介紹的。他倆合作辦「香港書畫報」，也該有十餘年了吧？默默耕耘，為中港兩地書畫界朋友搭起了一道難得的溝通橋樑。——說難得，也真的很難得。長期以來，中港兩地，特別是香港這方面的，認真地做書畫媒介工作的少之又少，香港特區政府經常「吹水」談甚麼文化產業，但真正做起來的又究竟有多少？與其好大喜功地搞甚麼「國際文化」，倒不如切切實實打好群眾的文化基礎，普及提高民眾的文化藝術素質，這才是一個根本而實在的做法。

范淳奇他們這份「香港書畫報」，完全是出於熱誠而辦起來的。這份刊物當然還有不少改善空間，特別是那些「官氣十足」的消息報道，真像「文件報」。范淳奇有一顆真正書畫人的「赤子之心」，他刊登過一篇「何謂大師」的文章，把一些吹捧風氣澆上一盤清涼冷水，很好，希望今後能在這份書畫報上多看到這類文字。

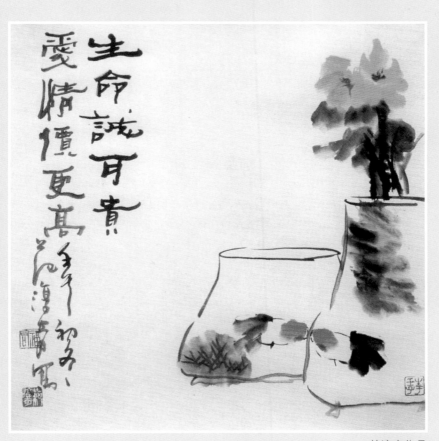

生命誠可貴
愛情價更高

范淳奇作品

「屯門才子」廖漢和

妙法寺綜合大樓二樓，在藝廊這邊廂有四根頗高的大柱。

年前，住持修智大和尚看着四根大柱，喃喃自語：「如果在這裏掛放兩副對聯就好了，而且是兩副環迴可讀之聯更妙。」

大和尚這個想法很好，祇是，找哪位來寫呢？我忽然想到：「遠在天邊，近在眼前，就找屯門才子廖漢和可也！」

廖漢和多材多藝，既熱衷於粵劇曲藝，又是吟詩作對好手，兼且寫得一手好書畫，非他莫屬了！

廖才子豈止快人快語，應該說是快人快筆。沒幾天便撥來電話：「青楓兄，交卷啦！我把地、水、風、火寫上，再嵌上廣目、多聞、增長及持國這四大天王名字，其中為了遷就一下嵌字，在平仄上有所調度，這問題不大的。你看怎麼樣？」

這位屯門才子雖然已多次來過妙法寺，但為了寫這兩副順讀、中間抽讀、以及從後讀過來俱可以的環迴對，專程來到妙法寺二樓四根大柱旁細心觀看，然後出了個好主意：「我回去請老闆劉皇發先生贊助，對發叔來說，這是一次難得好因緣呀！」

發叔對妙法寺頗有感情，他曾擔任妙法寺蓮花大殿落成典禮主禮嘉賓。廖漢和是發叔私人特別助理，幾十年的相處，工作起來甚有默契。

製作這兩副對聯，又情商郭洪球親自打點，他多次往返深圳，商討材料及雕刻。這四塊聯板，是整塊新花梨木刨出來的。每塊重三百多磅，工程不小。郭洪球說：「真係冇覺好瞓，怕出錯呀！」

現在我們看着裝嵌上去的這兩副對聯，那樣莊嚴，那樣美觀，多謝大家的努力！

廖漢和作品

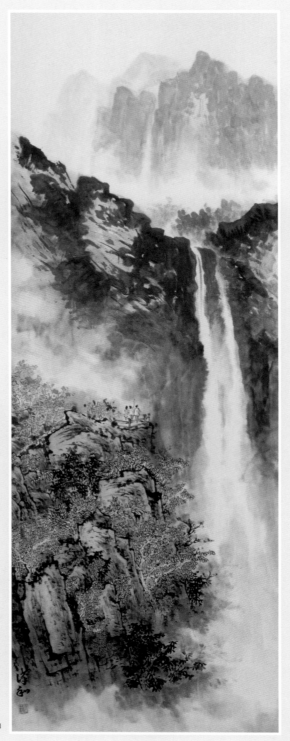

廖漢和作品

張約瑟的堅持

　　如果你是雕塑家，一定喜歡為張約瑟塑像，原因是他輪廓分明，白髮、白鬚，但一雙眼却炯炯有神。認識他已二十多年了，廿多年來還是一副「老樣子」——真的是「老樣子」呀，二十年前他看上去像「七十歲老頭」，二十年後今天，他仍然是「七十歲老頭」的樣子，但即使到了今天，他仍未到七十歲呀！

　　——如果用「傳統」的文人筆下來形容，那樣子可能就是所謂「生活壓人」，特別是上世紀三十年代的小說，總離不開「生活壓人」這「壓人的描述」，不過，對張約瑟來說，這不是甚麼「生活壓人」，而是「藝術思考的壓人」吧？他堅持一份理性的形象化表述，用細膩、細緻的筆觸形象地表達他的「寫實作品」，但他這「寫實」是耐看的，是實中有「虛」——虛的是精神境界。過去，我曾「不無遺憾」地對張約瑟說：「如果你把這寫實的情意，放在一個內心世界裏，那多好！」這話怎講？我的意思是：「以寫實的筆觸，用客

觀的物象形態去表達內心世界。」──心中的境象，亦即是心境。

隨着歲月的累積，人生體現、畫藝實踐的累積，今天對張約瑟的作品，是有了新的看法。他不是為真實地表現物象而作這逼真的寫實，他是透過這一筆一筆的寫而進入自己的內心世界去。這內心世界究竟是怎樣的呢？真有點兒「子非魚，安知魚之樂」的想法，也祇有他自己才感受到那份愉悅，包括在一筆一筆認真細緻的繪畫過程上所付予的喜悅。──他是在享受那過程。

對於另一位朋友──江啟明先生的「寫實」也作如是觀。江先生的「寫實」比張約瑟的還要「深入」，他不僅是如實地像攝影那樣反映物象，我們細緻地看下去，當會發現，江啟明的「寫實畫」是要比攝影還要寫實的。何解？──他作出了「肌理」的分析，把表象的「真實」作了延伸性的放大，乍眼看來，似乎與攝影無分別，實際上是要比攝影的真實更要真實。假如我說這是「非真實的真實」，可能令你有摸不着頭腦之感，如果我從「佛學」的角度說──這非真實的真實便是「真如」，不知道啟明、約瑟兩位大兄可明白我在說甚麼？

在藝途上，張約瑟有多方面可以為大家介紹。

他堅持，擇善而固執的堅持，但他又同時嘗試多方面的創作元素，包括現代畫與純粹的國畫；他把更多心思放在教學上。說到這一點，絕對不能不說張約瑟的賢內助──高琦女士，她本身是一位畫人，她那些具現代風格的作品，請恕我多言一句，如果她不是「一身三用」，則成績更形突出。她既是家庭主婦，且兼負教育子女，又同時教授兒童畫，在很緊迫下才能擠壓出一點時間來繪畫自己的畫，她犧牲了自己而成就了家庭，成就了丈夫，成就了兩位女兒。今天，兩女兒一是工程師，一是建築師。張約瑟，我告訴你：你太太本身就是一幅絕美的作品。

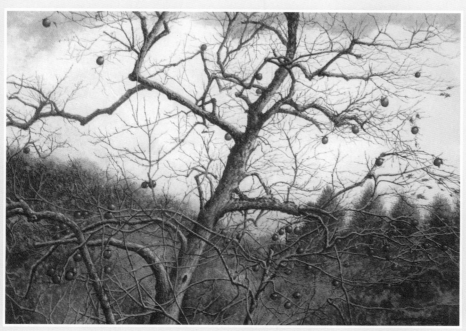

張約瑟與高琦作品（上與下）

書痴任翔

　　香港傳媒曾有報道：匯豐銀行有一位「御用」書法家，但凡公司向外賓送禮，第一時間便想到由他寫一條幅書法，此禮既體面、風雅又藉此宣揚中華文化，套句常用語，真是「何樂不為」？

　　──對，「何」樂不為？這位「御用書法家」便是姓何的，不過他書法的署名則祇用「任翔」兩字，於是人們還以為他姓任名翔。我認識他之初，也有這樣的誤會，不過，錯得好呀！常言道：「人如其名！」是耶非耶？待參詳，但常用的名字的確影響一個人的性格行為。

　　任翔的書法能潑洒開來，真的有「天高海闊任飛翔」的感覺。

　　本書收錄一幅他送與筆者的字，是筆者「點寫」的──蘇東坡之「回首向來蕭瑟處，也無風雨也無晴」。請你細看他的佈局，字的大小看來隨意，（當然不是無意識的隨意，

那是藝術上的「刻意求自然」），無論從整體的字與字的聯繫結構，還是每一個字獨立來看，你都會越看越感興味。這便是書法的魅力。

任翔剛退休，之前是匯豐銀行職員，平日勤勤懇懇，緊守工作崗位，一做便二、三十年了。過去的青春歲月，用自己的勞力換取生活所需，也同時換取了學習時間，他的業餘興趣獨一無二——祇是書法。作為他的家人，可以說是百分之百的「放心」，也就有百分之百的「支持」！——放心與支持，何等重要。一個人的事業（是「事業」，不是職業）能否有所成，在平日言行舉止便充分地反映出來，常與任翔在他工作附近那家餐廳午膳，他幾乎是獨沽一味的，每次都是同一款食物，可見，他的性格是「固執」、「專注」、不分心，對於一項「事業」的成功，當真要有這樣的性格不可！如果是三心兩意，朝秦暮楚，到頭來一定一事無成。

說起來，這位書痴還有一則兒時趣事。

「文革」那一段日子，甚麼都在講「破舊立新」，當時在虎門家鄉仍未來香港的任翔，好少理，埋頭於「舊」——仍沉迷於書法也，當時，大畫家黎雄才見到這小子書法寫得不錯，很樂意收他為徒。（當時的「立新」，是胡亂地把一些工農兵硬要提上去搞藝術，祇要你思想「紅」便行了，「專」不「專」不打緊，所以大學裏有「交白卷英雄」，黎雄才在按上級指示而收了一批這樣的學生，他時刻希望能收到三幾位有真正書畫潛質的年輕人。）

對於黎大畫家這樣的想法，你以為這個任翔小子如何？他居然一而再，再而三地拒絕：「不好意思，我專心書法！」

今天與任翔談起這些往事，我說：「人家求之不得的事，你居然……」

他仍然是那句：「不好意思，我專心書法！」

任翔作品

容繩祖的書畫同源

　　容繩祖於 1981 年起追隨楊善深老師習畫，這之前，他已在書法方面浸淫了不少日子。換句話説，他是先書後畫，然後是書畫並行。行到今天，三十多年了。

　　問他：在書寫方面，你喜歡甚麼書體？

　　他説：比較而言，我最喜歡是篆書，寫篆，要心情平靜，而且是用手腕運筆，對寫其他書體及後來的寫畫，都有很大幫助。我喜歡篆書，是先從學篆刻開始的。

　　插上一句：「你認為多寫篆書，對寫畫哪方面最有幫助？」

　　「雙勾，我認為篆書對寫雙勾的幫助最大，兩者都很講究綫條。」

　　楊老師的雙勾，獨步畫壇，容繩祖亦步亦趨，在這方面打下很好基礎，我在二十多年前，看他寫一系列的雙勾作品，特別是波斯菊，無論在勾勒與交搭上，都做到層次

分明，輕重有別，這功夫可不是一朝一夕可以達致的。

容繩祖進一步說，「除了篆書之外，我其實甚麼書體都喜歡，而且可以用到寫畫上去，譬如行書、草書，對畫竹、畫蘭花便有很好幫助。」

對於容繩祖師兄的畫作，我看得比較多的是花鳥，那麼山水呢？

「山水畫我做得比較少，」他坦言：「我到目前為止，寫山水畫總脫不了老師的影子，一落筆，就是老師的手法，就是老師的用筆用色的方法，連畫面構圖也是，完全沒有自己的東西。在未來的日子，真要在山水畫方面多下些苦功！」

——大抵這叫做「自知之明」。我們做任何事情都得有自知之明，這是重要的，知道了自己的不足之處，才能對治下藥。倘若人家恭維你說甚麼「大師」，你飄飄然地居然以大師自居，這叫甚麼？這叫「無明」。

對於楊善深老師的晚年生活，容繩祖該是楊善深老師晚年重要的弟子之一，他緊貼老師，照顧老師的起居飲食、社交活動，以及旅行寫生。

容繩祖可有時間是屬於自己的嗎？有，那是楊師回加拿大的日子，他便利用這些時間把平日為老師鋪紙、拉紙時看到的書畫技巧，放到自己的作品中來。這樣的翻覆練習，待老師回港時便可以交功課了。

楊師往生後，容繩祖便開始全心全意地寫畫，以畫會友各地交流，他在馬來西亞辦了四次展覽；在廣東一帶更是畫迹處處，先後在廣州、東莞、佛山、中山、惠州、汕頭等地辦過展覽，廣受注目。

容繩祖在花鳥畫方面是承傳了嶺南派中楊師一路的風格，他有堅實的基礎，綫條的表現尤為突出。

希望在不久將來能看到他具個人風格的山水畫。

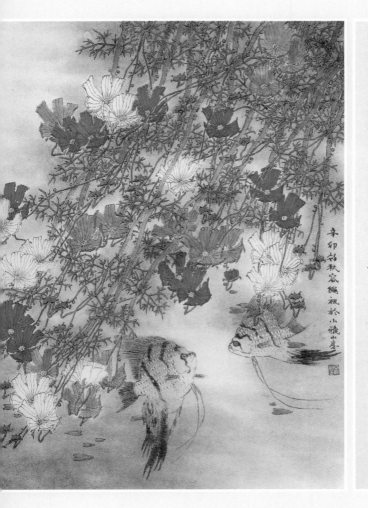

菩提本無樹，明鏡亦非臺，本來無一物，何處惹塵埃。

惠能大師詩偈　容繩祖書

辛卯初秋容繩祖於小雅山房

容繩祖作品

梁振強的「強項」

　　在香港書畫界中，像梁振強這樣性格的人是佔絕大多數——不去出甚麼風頭，祇是勤奮地工作，工餘之暇又全力以赴地投入自己的「興趣」中去。

　　梁振強兄經常跟我說的一組話，是他的「感恩」：「我呀，學師仔出身，又沒有甚麼學歷，但在無綫（ＴＶＢ）却做到美術部門主管，何德何能呀？真是要多謝梁淑怡、何定鈞這些上司們，沒有他們的提拔，我怎會有那些美好歲月。」

　　梁振強在「打工歲月」裏能拾級而上（不是扶搖直上），其實是他的性格使然。他是一位上頭交下來的工作無論如何也設法完成的人，絕不討價還價，絕不「扭計」，他也不去趨炎附勢，不去「撩事生非」。在辦公室裏他不是一位有殺傷力的人，而他却又同時是一位熟悉本身業務的專業人士。試問，有哪一位大機構主管不需要這樣的人材去做事的？

梁振強的性格便決定了他的「工作命運」。他的「感恩」還包括以下重要的一點：工作與興趣相結合。

　　有人說：「一個人一生的最大幸福，是能夠工作結合自己的興趣。」我是非常同意這觀點的，相信梁振強師兄也會同意這一點。他對繪畫的執着與着迷，已到了像榕樹的氣根那樣——榕樹氣根一旦垂到地下，接觸了泥土之後便會慢慢地「生根」，慢慢地變為樹身，也就成為榕樹樹幹的一部分了。繪畫之於梁振強就是這樣。他放假「唯一」的活動，就是單獨地，偶然也聯群結隊地出外寫生。他的繪畫有兩種傳統，一是早期在美專打下素描、造型基礎；一是後來跟多位國畫名宿學習，包括萬一鵬、楊善深兩位老師，在傳統筆墨上不斷的吸收，他除了直接地跟名師學習之外，並經常揣摩各路各派的作品特性，然後融入自己的作品中來。每次看到他的作品展出，總會帶幾分驚喜的，就因為他時有創新。這也是梁振強不斷求進的繪畫之路。

　　前不久，在一次聯展裏看到梁振強一幅「濃墨山水」，「很李可染」的，但又有別於「李家山水」，這作品層次感強，很耐看。看梁振強的作品就是這樣——要慢慢地品嚐，像喝一口濃濃烈烈的陳年普洱。

　　在良好造型基礎下，今天我們看他的作品，是可以看到何謂「形神兼備」。——大抵在未來的歲月，梁振強的作品在「神韻」上會有進一步突破。

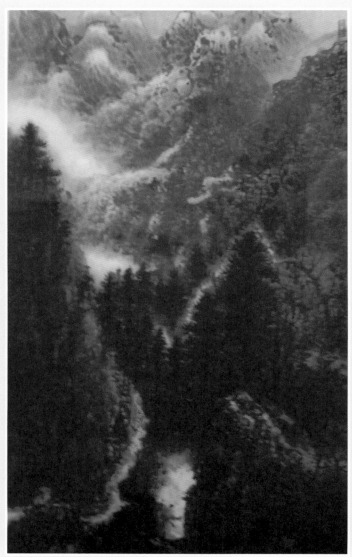

梁振強作品

蔡雄「揮水自如」

蔡雄不諱言:「我是寫行貨出身的!」

何謂「行貨」?那是指「出口油畫」,六十年代、七十年代期間香港大量地生產這類「貨品」!──說是「貨品」好了,很難冠上「作品」兩字,就因為這是工廠式的流水作業。

「寫行貨畫」是「丟架」的事嗎?我與蔡雄都不這樣認為。我說:「你以為寫行貨畫容易?如果沒有一定的畫藝水平,你還無從入手。」

蔡雄顯然是同意我這看法,他不但從不諱言自己是「畫行貨」的,而且還帶一點「傲氣」!──不,嚴格說來,那不是「傲氣」,那是「傲骨」,是爭氣的傲骨,他寫「行貨」是為了生活,與此同時,他並沒有放棄在「純藝術」方面的進取,──「寫行貨」是職業;「寫純藝術國畫」是事業,用職業去養事業,這是蔡雄理智而又明智的抉擇。

我之所以不厭其詳地述說蔡雄「行貨出身」,其實也是

在「夫子自道」，祇是我的「行貨」不是畫，是文字。三十年來，我的職業除了是報紙編輯外，就是寫稿人，每天要「生產」小說、雜文二、三千字的。這「行貨」是職業，就是為了養家，也同時是「養事業」。

今天蔡雄，是頗有成就的山水畫家，他的山水畫最教人印象深刻的，是氣韻生動。「山勢」與「水勢」混融，那些「樹」，似是為「山」而存在；那些「山」，又似乎為烘托水勢而「橫放」在那裏，畫面上，一切都是為了「水勢」而動，——包括那淡雅的色彩調配。

我們常動用一句詞語曰：「揮洒自如」，看蔡雄的畫，大可以用一句「揮水自如」來形容之。他的水實在「寫」得好，——為何這「寫」字還加上「引號」？就因為他的水不是「寫」出來的，是烘托。在我的「畫理」裏，「烘托」比「寫」還要高一個層次。在這方面倒與蔡雄有共同語言。

大家很熟，有時也會「恃熟賣熟」地對他說幾句：

「你呀，那些樹的造型為何不多樣化一些？在自己的風格下作多樣化，這無損你的符號。」

很多畫友在取得一定成績後便「固定」下來，這是生怕失去市場嗎？其實這是不必「懼怕」的，我們是帶着市場走而不是被市場牽着鼻子走，——被牽着鼻子走的祇是一頭牛罷了！

蔡雄倒有牛的幹勁，一頭栽進國畫的創作中去，永不言悔。可以肯定地說：「再過些日子，蔡雄定會更上一層樓。」

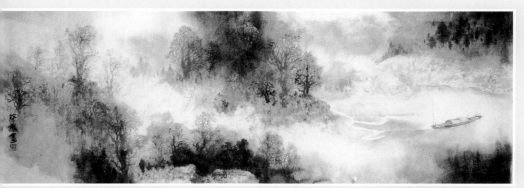

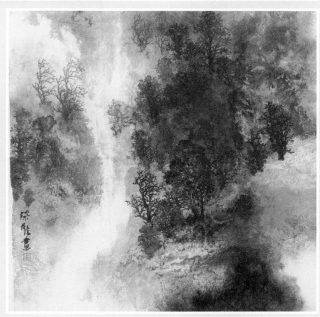

蔡雄作品

何東愛進入新境

　　1984 年一個夏日，在馬國權教授引領下，拜訪楊善深老師！—— 不是拜訪，是拜師！打從那天開始，我得到一位極之出色的啟蒙老師，也是我唯一的書畫老師；也打從這天開始，在老師畫室裏認識了「雙何」—— 兩位大師姐：何東愛、何洵瑤。

　　三十年前，何東愛與今天其實差別不大，依然是那副形態，依然是那樣的性格，如果你是繪畫的，則在當年何東愛的臉相上略加幾道「歲月白髮」便行了。

　　外相與心理變化不大，但她的畫却有不少變化，從起初的盡量學習吸收老師筆墨（楊師移居加拿大後，她又立即追隨趙少昂老師），到後來，她終於有自己的面貌。何東愛不但在花鳥畫方面打基礎做功夫，她還在山水畫上追求自己的靈性，在好幾次的聯展、個展中我特別留意她兩類畫，一是金魚，今天她的金魚可到了輕逸優悠地步，再放

「輕軟」一點更好；另一方面，她的山水畫也出現大氣格局，大山大水之外還有那洶湧飛流的瀑布，「很不閨秀」的了，這可是何東愛具個人風格的作品，是不是可以在這方面再探討一下？

——可又想不到，不久前在一次聯展中看到她十二幅仿藍瑛的山水小品，畫幅不大但內容豐富。何東愛在仿藍瑛的同時也摻入自己的個人風格。在明朗清新的線條與色彩上，有一份內斂的神清氣爽。這是何東愛擺脫「艷麗」的一份進步，——可喜可賀的進步！

可以有信心地期待：何東愛三兩年後再展示出來的新作，將會令人刮目相看。

——為甚麼有這樣的信心呢？在過去廿多年來我觀察這位師姐，是看到她無論家務如何繁忙也不放棄學畫、寫畫，都是持之以恆的學習。對一項物事如此的專注，絕不打退堂鼓的，你說怎麼會有所謂「停滯不前」呢？她必然會進入新境。讓我們拭目期待她的新作。

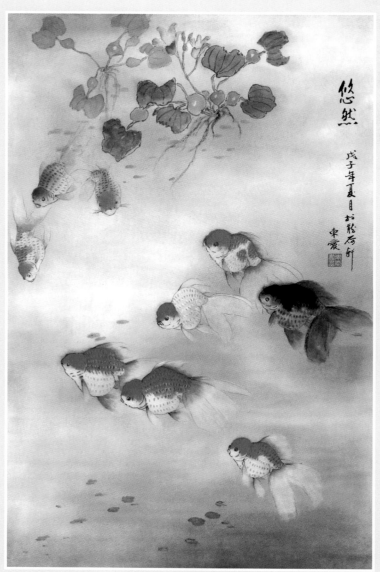

悠然

戊子年夏日於聽荷軒
東愛

何東愛作品

何洵瑤的清麗花卉

從來，「閨秀畫」三字都予人以「貶詞」的感覺，言下之意，說這些畫不過是一些艷麗小品，像「女紅」，像閨中女子的繡花。

嶺南畫派的艷麗色彩，大抵是因為大受女性書畫愛好者的喜愛，因而嶺南派的女弟特多，很有一個時期嶺南派被視為「閨秀畫」。

這當然是大大的誤解，証諸第一代、第二代的領頭人物，哪一位像「閨秀」的？高劍父、高奇峰昆仲固然不是，第二代的大家──內地關山月、黎雄才，香港趙少昂、楊善深也不是，要說在這方面有「接近的想法」，倒是因為趙少昂前輩用色較濃烈而有所誤會，但他的用色是艷而不俗的亮麗，學不好的，或者在皮毛上打滾的，才被視為「閨秀畫」而已。當然，在另一個角度來說，所謂「閨秀畫」也不具甚麼貶意，而祇是一種畫風吧！

這些都說來話長，不去多說了。今天，我在這裏想談談的是楊善深老師之女弟何洵瑤的作品。她追隨楊師逾三十載。我曾經為她的畫冊寫過序，在序言裏肯定了她雙勾作品的成績，特別是在老師的基礎上發展了自己的個性——帶出女性特有的嫵媚。這可與甚麼「閨秀畫」扯不上關係，而扯不上關係的主要原因，是她的作品並沒有那種「艷俗」，她用色淡雅，隱隱然透出一股清氣，這便是所謂「功力」。看何洵瑤的花卉作品，實在是一份如沐春風的享受，她在渲染方面就好像我們所形容的「淡掃娥眉」，淡淡的，帶出一點神清氣爽，這與濃妝艷抹者是不可混作一談了。她用色的可取，與其早期習水彩畫不無關係，我看過她多幅很早期的水彩畫，在造型上都有一定水平，已不是一般的習作了，難怪在那次個展中她一並把這些水彩畫展出而有參觀者「問價」。當然，藝術之好壞不是以「價錢」作為衡量標準，但有人「問價」也多少反映出作品之受歡迎，這對畫者來說也是很好的鼓勵。

　　今天的何洵瑤已不用「朝九晚五」地上班去，而是全神貫注放在畫藝上，相信不久將來，我們又可以看到她一批「很不閨秀」的花卉小品。嶺南畫派的第三代，也到了蟬鳴荔熟的時候吧？

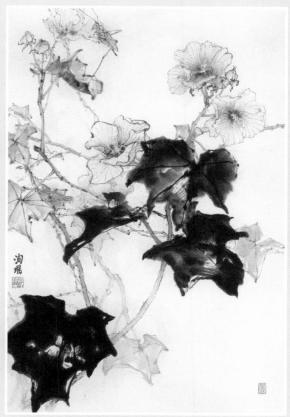

何洵瑶作品

羅冠樵人物畫

以寫人物畫稱著的羅冠樵先生，兩年前以高齡辭世，但羅先生的作品迄今還教人津津樂道；特別是他的兒童畫，我們從他平日的言行舉止上可體會到一點：畫家性情上的天真漫爛就像一個小孩子那樣天真無邪，更沒有所謂機心。羅老先生的人物畫，可以包括三方面，一是以《兒童樂園》這份雜誌作平台，寫了不少膾炙人口的兒童畫，於是，我們一提起香港兒童畫，便會自然地想到他了。他是這方面的「一個時代的代表」。

也許他的兒童畫教人印象深刻，因此而忽略了他其他方面的，譬如他寫了不少人物，特別是「美女圖」以及「佛教圖說」。這兩方面其實也是他的「心聲畫」，畫家喜歡繪畫「美女圖」，這是很自然之事，甚至可以說是「天經地義」、「理所當然」之事，是畫人「好色」嗎？對，好色，那是色彩之色，何況「美女」本身的形態、形象也是美學上的

一份美的追求。羅冠樵那流暢亮麗的線條，寫美女圖可謂相得益彰，我們看他寫西施、寫貂嬋，除了畫面上引人入勝之外，他還融入書法與歷史故事，於是我們看到的，也就不僅僅是一幅美女圖了。

羅先生在人物畫方面還寫了不少宗教畫，如觀音像、達摩，還有民間流傳的「和合二仙」等等，這些人物畫可以說是他的心意畫，既有講求工整的細膩筆觸，也有大寫意，可以看到他在這些方面都下了不少功夫。

此外，羅冠樵還有大量的「民俗畫」。

民間習俗、民間風情，這些帶有紀實性的畫作，你甚至可以視之為「年畫」。

羅冠樵雖然畢生從事人物畫創作，但他也寫了不少「純國畫」的山水畫，都是用比較傳統的國畫筆觸去抒寫的。整體來看，他擅長於物象的準確造型，因此，我們看他的「山水畫」也就少不免感覺到他心有所「規」而未能徹底地脫胎換骨的豁出去。我的另一位朋友——董培新，也同樣有此現象出現。董兄長期以來寫插畫，絕大多數是人物畫，而且又是用鋼筆線條結構的，當他「退休」後專心專意在國畫上做功夫，我們看到他的山水畫，仍然帶着插畫的感覺，也許，擺脫「自己的傳統」而進入一個新天地去是多麼的不容易。

其實，我們是可以從另一個角度來看，無論是羅冠樵還是董培新，他們的「新圖畫」也未嘗不是一項嘗試，祇要磨合得好，完全是一項難能可貴的新創作。

羅冠樵作品

歐陽詠梅與畫外功夫

佛教裏有一句話，稱為「半途出家」。

何謂「半途出家」？即不是自小出家，而是在俗世裏打滾多時，然後有所謂「看破紅塵」而向佛門清修去。

「半途出家」已成為生活語言的一部分，譬如不是「紅褲子」出身，不是一開始便接受專業訓練的，都視之為「半途出家」。

歐陽詠梅的繪畫便是這樣，待兒女長大了，自己的工作也放下了，人近中年才真正與畫筆、畫紙打交道。

說她這樣的「半途出家」，其實也不準確，所有文化藝術都是平日生活知識的積聚，所有文藝都有一個共通：我們都在哲學理念的基礎上，又或者說是在一個哲學的體系上作終身追求。寫畫也好，詩詞也好，書法也好，甚至是音樂、舞蹈等等，都可以視之為導引，是追求哲思、表達哲思的手段。歐陽詠梅在進入繪畫世界之前，早已對文學及其他藝術注入豐富的經驗了，把這些融滙起來之後，在所謂「半途出家」的

繪畫上便得心應手。

我要借此篇幅説説一個問題——

所謂「書畫同源」，這個「源」字究竟指甚麼呢？難道僅僅是筆墨紙等材料的運用嗎？

即使再提升一點説是書與畫的表現手法，那還是不夠的，我們是不是可以把這個「源」字理解為「心源」？——心源，便是精神境界。書畫同源，實際上是指無論是書法表現還是繪畫藝術，追求的、表達的，都是我們同一個方向的精神意境。廣泛一點説，在我們傳統的文藝理念，一切藝術都是同源，源於一個理念。

看歐陽詠梅的山水畫，你第一個感覺是「大氣」，接下來的感覺是畫有新意，有一份時代感。——這是十分重要的。我特別欣賞她這幅「神秘的峽谷」。那種「紅」，不僅是神秘，也夠深邃的了，令觀者駐足畫前而浮想聯翩。

詠梅的草書，以及她創作的詩詞，也像她的畫，洒脱得像野馬奔放，與「閨秀」兩字不沾邊了。在她的作品面前，我們不必刻意地標榜甚麼「女畫家」，畫家就是畫家，一如好的作品，也無必要理會是東洋的、西洋的、還是中國的。即使僅就中國畫的範疇來説，我們也不必分甚麼「海上派」、「嶺南派」；好畫就是好畫！——在武術上，你的功夫好，打得贏就是，又會分甚麼少林派、武當派嗎？

歐陽詠梅作品

伍槐枝與「棚架書法」

伍槐枝，是我欣賞的一位朋友！

他是典型的活到老學到老的好學之人。

記得六年前，他對我說：「我現在是跟蔣志光先生學書法。」

起初還以為他是「玩玩下」，祇不過是「棚業」上有所成，如今三位兒子長大，且繼承事業，他便可以抽身了。

「沒錯，」槐枝說：「我開始時也的確是本着玩玩下的心情學習，不過越玩越有興趣，很喜歡與一班同好者齊齊學習。」

伍槐枝不但有尊師重道之心，更難得的是他有「童心」。這顆「童心」呀，是所有藝所成者必具的「至寶」。「童心」是一切藝術創作的原動力。

我們不妨強調那一句「學無前後」，至於下一句的甚麼「達者為師」大可以不必理會，在學習過程上取得快樂就夠

了。六年下來，伍槐枝的行草真是教我刮目相看，他從一個「普通文化人」，進而成為瀟灑揮毫書法中人，是我始料不及的。

伍槐枝的職業是為建築物搭棚，從學師到建立自己的公司，他也曾經應邀到電視台講「搭棚藝術」。這五、六年來我很留意他「講電話談工作」，得到一個結論是：他不會「走精便」、「搵着數」，相反，正如他自己經常說的：「做人做事，要過得自己過得人！」

難怪他的棚業生意長做長有。有一次，我坐在他的車上，閒談中他說：「想寫一塊橫匾，但不知寫甚麼句子好！」

沉默一陣子，我說：「就寫這四個字：『棚程萬里』！」

他沉吟了一會：「鵬程萬里，似乎普通了點！」

我「哈哈」兩聲：「料你會這樣說，我指的是『棚程萬里』，竹棚這個棚字！」

「好呀，棚程萬里！」

「棚程萬里！」這也是作為朋友的衷心祝願！

最近看他寫字，看到他有一個特性——模仿性很強，而且運筆流暢靈動，隱隱然契合他多年來的搭棚經驗。今天看來，他的書法應該稍為慢下來，多想想、多看看文化書籍（不僅是「書法技巧」），不要像某些書法人，隨意抄寫幾首唐詩宋詞便作為「書法作品」，要真正的消化理解其內容，然後用自己感性的筆觸書寫起來，有自己的個性才重要，不必太執着於法度。

在一座大型建築外牆上，如何牢固地建搭一個棚

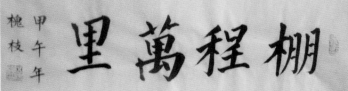

架，特別是像「妙法寺」那座放射型的「蓮花大殿」建築物，而且是用大塊大塊玻璃嵌上去的，他這個棚架絕對不容易處理。搭棚架最重要是甚麼？無論怎樣花樣百出，無論如何左穿又插，最重要是主幹紮實，就好像人體的脊樑。我想跟伍槐枝兄說：「你好好地悟想這高難度的搭棚藝術，特別是『借力』兩字，融滙到書法的書寫上，你可能會出現獨特的個人風格。」

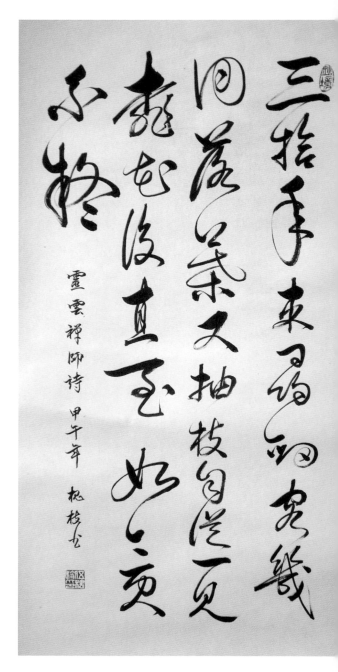

伍槐枝作品

趙少昂培養孫女玉華

佛家裏有一句經常被引用的話 —— 人生無常。

是的，我們對於生活的種種，不可能一成不變地按自己的意願而發展開去。在人生路途上必然會因於客觀因素或者是自己當時一些決定而有所改變的，所以有一句話稱為「隨緣生活」。所謂「隨緣」，可不是甚麼消極的「隨水而流」、「隨風而散」，我們說的「隨緣」，是因應環境的緣分而改變，職是之故，我反對那一句「明天會更好」，你怎麼確定明天會更好？倒不如說：「明天未必會更好，但希望在明天！」

有希望便是有明天！有明天的時間空間，我們便有希望！

趙玉華是趙少昂的孫女。與她細說從頭，便不禁感歎起那一句：「人生無常！」正因為是無常，我們才得抓緊機會在這無常無定的空間裏確立自己。

原來，趙玉華的父親一直生活在內地。玉華也在內地出生，並經歷過文化大革命，到八十年代初期才與父親一起來到香港。來港三幾年後，有天，趙少昂在家裏桌面上看到一幅「聖誕花」，他說：「誰畫的？好似我的畫！」

　　玉華說：「阿爺，是我！」趙少昂十分開心，他平日教畫寫畫甚忙，再加上早就着意地培養另一個孫女——趙玉文，即是玉華的家姊（後移居美國），由於玉文在內地是教書的，有文藝傾向，但此刻他看到玉華寫的聖誕花，這才猛然醒悟到，原來自己另外一個孫女也是有繪畫興趣與繪畫天份的，怎麼自己一直忽視了！「好，從今天起，你跟住我！」從那一刻開始，趙玉華正式成為阿爺的門生，後來，還得到阿爺發給她的畢業證書。

　　你看，如果不是趙玉華的自我努力與爭取，當一開始便消沉地認為：「我早已給文革害了！」那麼，到今天，她也祇能是「師奶仔」一名而不是「趙門弟子」，她得到阿爺的教誨再加上自己的不斷努力，學畫授畫的同時跟從書法家李旭明先生學習書法。

　　此外，趙玉華的夫婿李盛強，本身也是一位設帳授徒的畫人，既畫油畫、水彩，也同時寫起國畫來。他的國畫也帶濃烈的嶺南畫色彩，再加上在西畫磨練過程上有較好的造型能力，便反映出他融匯中西的特性，日前看到他一幅油畫作品——飄色，也同樣蘊含着中國畫的情懷。

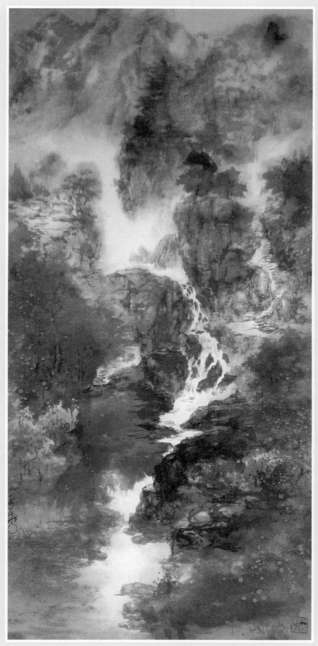

趙玉華作品

周恒與外公趙少昂

周恒，不會是「畫匠」！

　　每次在展覽場上看到周恒的畫，總會帶出幾分驚喜，他絕對是一位不肯寫「行貨」的嶺南畫派傳人。

　　周恒是趙少昂大師的外孫，他父親周志毅，在廣州早已是一位頗受欣賞的書畫家，他原是趙少昂的學生（不知是不是近水樓台先得月，娶了趙老師的女兒為妻）。

　　周恒說：「外公在 1948 年已來了香港定居，我早期在廣州一直跟隨父親習畫的，到 1982 年，外公生日，我寄了一幅字給他，他看了，認為我的字似他，又知道我喜歡畫畫，於是不時寄畫稿給我臨寫。」

　　「噯？」我說：「原來你是趙少昂老師一個很特別學生，你是從函授開始的。」

　　「是呀，從函授開始！」周恒說：「我在 1983 年便隨母親一起來港，從此，跟在阿公身邊做起磨墨小書僮來了！阿公寫畫完全是用磨墨的，他認為用磨出來的墨比較潤，

會好用得多。」

很喜歡與周恒談畫，他不像一般的寫畫人，他是把文化、文學融入繪畫中去，在談話中他便有這樣一句斬釘截鐵的話：「一個真正好的畫家，必須文學好，有文學修養才能令作品有內涵！」

真是一位同道中人了！我認為沒有文學素質的畫，你畫技再好，充其量祇是一個「畫匠」。畫是手段，亦是一種對哲學、文化的表達方式，它是一個過程而非目的。與周恒談畫，可以直截了當地說出自己的看法而無須再諸多解釋，就因為大家有共同理解的「寫畫語言」。我在周恒的作品裏，其實是可以聽到「畫外音」的，不過，他可沒有直接地訴諸於文學，而是在作品裏不斷地探求一個與文學、學養有關連的「畫質」。所以，我認為周恒在當下香港嶺南畫派第三代的同門裏，自有一份不甘受縛而又真正可脫穎而出的潛在實力。

我們同是嶺南畫派的第三代，於是筆者提出一個問題：你認為我們這第三代該如何發展？

周恒覺得：「嶺南畫派開宗明義就是折衷中外、雅俗共賞，要走下去，必須堅持這兩點。」

我倒認為：「雅俗共賞」不僅是嶺南派，而是所有藝術作品都應該是這樣，包括文學作品，「純繪畫」也好，「純文學」也好，如果要談這個「純」字的話，也祇能說是一種表現方法。孤芳自賞的「純」，究竟是不是真正的「芳」也成疑問。所謂「俗」，是指能讓大眾看得懂的通俗，而非庸俗。這一點必須明確指出。準此而言，則個人認為無論是甚麼藝術，最高的成就便應該是真正的雅俗共賞。

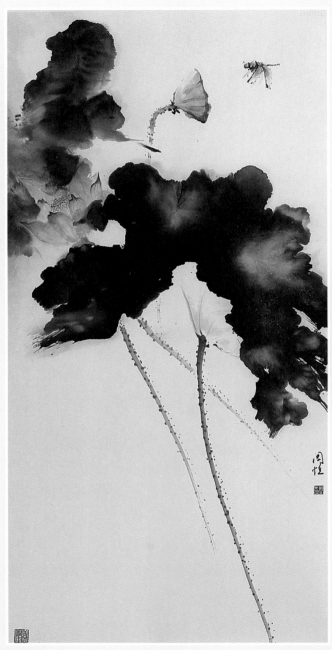

周恒作品

「書畫訪談」這部分，寫了約四十位書畫師友，都是即興式的，沒有特定的規範，因此，有好些書畫朋友給「暫且放下」，心有戚戚然，我倒希望兩年後有機會寫「書畫訪談」續篇。

雖說寫作本書是「即興」，但依然有一條主綫貫穿起來的，一是維繞「嶺南畫派」的發展作討論；另一點是透過這一連串的談話，寫下目前香港藝壇一些景況，包括個人的創作個性與理念，從而為「港藝」作一點「補白」吧？

—— 這是本書第一部分「書畫訪談」的一點説明。

第二部分

心 畫・心 語

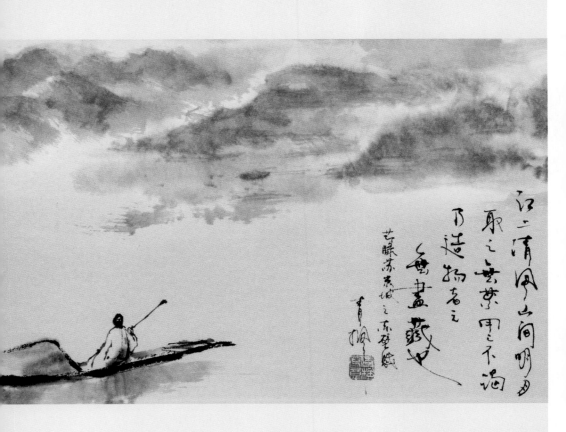

師古人　師自然　師心
——現代文人畫三部曲

　　如果你仍抱着「文人畫已死」的觀念來看今天國畫，則不必看本文了。本文所談的是「完全兩回事」，亦無謂在這些「死與不死」的牛角尖上鑽來鑽去。今天，我們進一步探討的是怎樣才是「現代文人畫」？「現代文人畫」所具備的又是一些甚麼特質？

　　很多人在談「嶺南畫派」時，總是在甚麼「中西結合」、「折衷派」這些字面上「打轉」，似乎比較少人關注到嶺南畫派的「文人畫精神」。高劍父先生整個繪畫生涯裏，都在「新文人畫」的道路上行走、探索，祇是，他並不像佛教裏「一超直入如來地」的「頓悟」。在「頓悟」之前，他有一番實踐、學習；再實踐，再學習……，反反覆覆的「摸着石頭過河」，然後到了晚年而走向成熟。他不但吸收了傳統文人畫的精神，也同時注進了生命力！——沒有這生命力，也就提不上一個「新」字。

　　「師古人」，學習前人的筆墨、臨摹前人的作品，這不僅是傳統文人畫的精神，也是所有學習國畫者的必經之路。曾經有位畫友問我：為甚麼學習國畫是必然從臨摹開始？西畫好像沒有這過程，西畫一開始便對着實物描寫。

　　我的答覆是：「國畫」與「西畫」是兩個截然不同系統，

不必拿來比較，而且這樣比較對兩者都不公平。

國畫，除了學習造型之外，還有「筆墨」兩字，這兩字十分重要。臨摹古畫也好，臨摹老師的作品也好，重要的是從中了解筆墨的使用，與此同時也學習了解國畫的特有畫面結構，我們當然不能說「西畫」沒有這一套，西畫自有它的筆與墨（色彩）的表現特性，但比之中國畫的毛筆與墨色（包括色彩）的特性運用是不可同日而言了，國畫裏還加上宣紙這特質的結合，中西畫是完全兩回事。

如果我們在「師古人」方面行人止步，不再向前跨進「師自然」去，結果，很容易便出現今人古畫，依然是古人的一套，你即使是師古人之心，也同樣是「古人一族」，這之所以有所謂「文人畫已死」，甚至有「國畫已死」之說，實際上就因為你在「古人」、「古畫」上行人止步。有些詞語其實是很有啟發性的，譬如我們常說的「食古不化」，就因為不去作進一步的發展開拓，那就必然「死」在那裏。

—— 怎樣才有新的出路呢？

嶺南畫派在改革國畫上十分強調「面向大自然」，無論是高劍父、高奇峰，還是第二代的趙少昂、關山月、黎雄才以及楊善深等諸位先生，都十分重視面向大自然的寫生，不會祇埋首在「古堆」裏研習筆墨，他們是把研習得來的筆墨用在寫生上，這是國畫寫生的特有特性。我看過好幾本集錄高劍父先生的「寫生集」，我更經常接觸楊善深老師的寫生，不但看他的作品，更是直接地看他坐在山邊觀摩描畫那些花花草草。

當然，國畫的寫生可不像西畫，國畫用上「師自然」這個「師」字，便包含上多層意義，特別是在「哲思」上，讓我們有更多的啟悟。就是「自然」兩字，也不僅僅是「大自然」，還包括「天人合一」這種心意上的「自

然之境」。這不但與西畫不同，就是從國畫本身來說，「文人畫」的「師自然」與其他國畫也有很大分別，最少也多了一個「哲思」的層次。這是進入新文人畫的一個必經過程。

在文人畫而言，如果純粹的面對「自然」，即使再如何講究筆墨也是無濟於事的。

文人畫的核心價值在於「哲思」。「師自然」也祇是一個過程，不是最後的依歸，最後是師心！

這個「心」又是甚麼呢？如果我們僅僅簡單地歸納為「哲思」也是不夠的，一如我們把佛教裏的「般若」、「菩提」理解為「覺悟」、「智慧」，同樣的未能説得上是準確的表達，充其量祇是姑且可以作這樣的理喻吧！「師心」的這個「心」字，亦作如是觀。

無論講的是哲學、是文學、是心理學，又或者在宗教上細分為佛學、道學，以至所謂儒學等等，都可以歸納為「心學」，像百川滙流那樣，歸納到這個「心海」中來。在文人畫，若不好好地在這個「心」字上做學問，那就無法真正提出甚麼「新文人畫」(或者稱為「現代文人畫」)。

所以，我認為，現代文人畫的三部曲是「師古人」、「師自然」、「師心」。高劍父先生由始至終都是不離不棄地貫徹這宗旨。我的老師楊善深先生，不僅從他大量的作品裏可以反映到這一點，我們更可以從他的生活態度、創作態度上感悟到這一點。

如果問我在過去二十多年來在楊師身上學到些甚麼？我會毫不猶豫地強調：我感悟到老師這種現代文人畫的氣質。

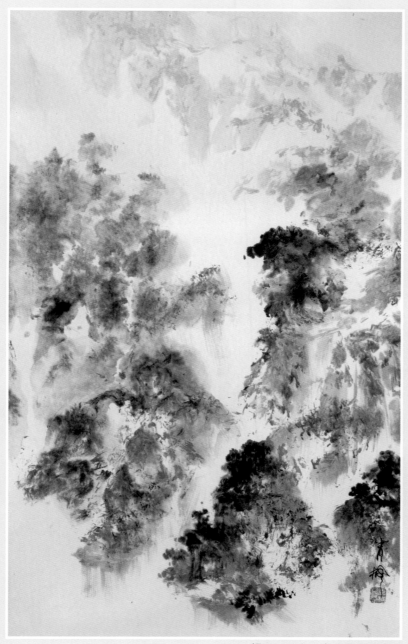

師心 —— 文人畫的終極追求！

新文人畫的生命力

　　沿用傳統的說法:「文人畫」是詩、書、印兼備的畫作,似乎缺一便不足以稱為「文人畫」,那麼,「現代文人畫」是不是也必須具備這樣的條件?

　　——我看未必,也不必這樣做!

　　在今天來說,評定一幅作品是否屬「文人畫」,重要的還是看這作品本身有沒有「文人畫」的內涵特質。如果這作品壓根兒提不上這特質的話,則你即使依足傳統規矩的書、詩、印兼具,這也不是真正的「文人畫」,充其量稱之為「文人戲畫」——祇是文人的遊戲之作。

　　在嶺南畫派裏,始創人高劍父先生及「第二代」的楊善深先生,可以說是嶺南畫派裏「文人畫」的表表者,是真真正正具代表性的代表人物。

　　如果你問:「楊善深先生的畫,在題材上與一般的國畫沒有大分別,不都是花鳥虫魚山水嗎?特別是人物,幾乎寫的都是古人,那麼,說是新文人畫,新在哪裏?」

　　新在他的筆墨與畫面結構。楊老師也好、高劍父先生也好,他們的筆墨都是從傳統中走出來的,——也可以說是從傳統中「變」出來的。至於畫作裏的古人,無非是一種「符號」。

　　在近現代的大畫家裏,像這樣在筆墨上具生命力的可不少!傅抱石先生就是、其中一個突出的例子,他的山水

人物同樣的「古」，但不是「復古」，而是注有新的生命力，有不少新元素。傅抱石的山水人物畫有一個極有趣的現象 —— 仿彿越古舊越能迸發出那生命力。就因為他有融古今中外的鬼斧神工之功力，而這些又全都在「文人畫」的精神特質下揮發得淋漓盡致。

突顯出「新生事物」而又具文人畫氣質的，我認為錢松喦先生是一個成功的例子 —— 從他的作品中可以看到，他是誠意十足，衷心地祈望把傳統國畫筆墨與新時代的新生事物融合起來，沒有半點的「趕任務」、「趕時髦」的感覺。迄今，我仍覺得，大家對錢先生的作品看來還是「低估」了，他是真正有可以稱為「大師」的份量而不僅僅是一位「藝術家」，而且在新文人畫裏，他有不可替代的位置。

有一個問題倒是想說說的 ——

不知道是巧合還是一個自然而然的習慣路程？高劍父、高奇峰、楊善深，以及傅抱石等大家都先後放洋到日本去習畫，他們本已有豐富的傳統筆墨經驗，再把日本畫裏的渲染、光影組合，以及一些構圖融滙到自己作品中來，而日本這些畫藝，又是通過對西洋畫、對中國畫（特別是南宋），甚至對印度畫的研習而形成的「東洋風格」。放洋諸子吸收了這「東洋風」之後，再在自己的作品裏經營起來，一股新的氣象便躍然於紙上！—— 重要的是這新風不是甚麼「標奇立藝」，不是無根的「國際孤兒」，而是放眼世界而又縈根於中國畫的傳統，一如吳冠中先生說的：「風箏不斷線」。

新文人畫也是在傳統文人畫這條「線」上上揚高飛，—— 這條線，可以稱為「無形的根線」，它絕非一條像扯線公仔的「傀儡之線」，它有自己的生命力。

平淡，是一門學問！

　　過去看書不求甚解，好些時候是輕輕帶過算了！——看了等於沒看。

　　今天看書，總想尋根究底。看書不在多，重要在消化，於是乎，寫了一幅字以作自我鼓勵，書曰：

家有藏書千冊

何如一本在心

　　在心，即是消化。書僅收藏着比水過鴨背地看書更糟，客廳裏好幾個書櫃裝載得滿滿的，這又如何？倘若不拿來看，這祇是心有虛榮而已。

　　今天看書，大抵記憶力與年歲成反比例了，祇好在看到一些讓自己有所感悟的內容時，忙不迭的把它記錄下來。

　　此刻，翻看有關繪畫方面的文字抄錄，其中一些雖是三言兩語，再看一遍時便頓感身心清涼。這裏抄錄一兩則與諸位共賞——

　　「虛」的目的在求「實」，惟有能「虛」，才能返璞歸真的「真實」。

<div align="right">——呂壽琨</div>

　　呂先生這話裏的虛實關係值得我們慢慢咀嚼，不僅是寫畫，在人生歷程上亦然。

　　王翬的「清暉畫跋」，有一則話更是十分難得的經驗之談，寫畫的朋友們把它牢牢地「刻」在心裏才好——

凡設青綠，體要嚴重，氣要輕清，得力全在渲染。余於青綠法，靜悟三十年，始盡其妙，皴擦不可多，厚在神氣，不在多也，氣多清則越厚。

在國畫文論裏，常看到「積厚」兩字，也許我們會錯誤地解讀，認為「積厚」是一次又一次的疊寫，（你以為是「堆填區」裏倒泥頭耶？）王翬所說的：「皴擦不可多，厚在神氣，不在多也，氣多清則越厚！」這句話不妨讓我們在心裏翻覆推敲。

再說，像王翬這樣一位被稱為「清代四大家」之一的卓越畫家，他也說對「青綠法靜悟三十年」，可見得，我們對一項學問的研究是非要有全心全意、一心一意、全神貫注不可。

美學家宗白華先生說過這樣一句話——

生活的充實，是一首好詩；

生活的平淡，是一門學問。

這句話，讓我回甘地咀嚼了好一個下午，最後也禁不住改了三兩個字而寫下這樣一幅橫披——

生活多姿　像一首好詩

甘於平淡　是一門學問

在生活上能夠甘於平淡，確是一門很好的大學問（這個「甘」字也不是甚麼甘心不甘心的「甘」，而是回味無窮、樂在其中的甘甜之「甘」），我們追求學問，或者要在某一技藝上獲得成績，在生活上最好是甘於平淡，——生活平淡是一門學問！反過來說：學問追求，也必須甘於平淡。

於是，我們又可以引伸到另一個詞語：捨得！生活上的「甘」於平淡，是「捨棄」多姿彩的生活，也祇有這樣捨才能讓我們有所得着！——學問上的得着。

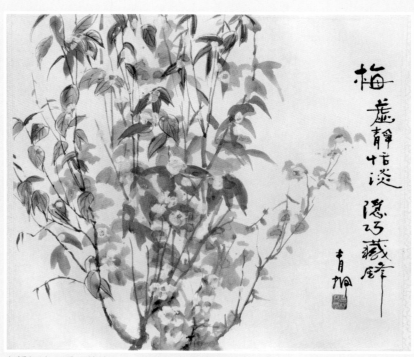

虛靜恬淡、隱巧藏鋒！——梅的高貴品質。

張大千的潑彩

　　張大千的作品，價錢很高，有朋友問：他的作品價值在哪裏？——強烈的個人風格，而這風格又是別人所接受的，不是那些只會自己欣賞、自鳴得意的所謂傑作。大千作品，最令人讚歎的，我相信大家都會同意是晚年的潑墨潑彩。當然，他較前期也有類似的作品，而且也寫得好，但能形成風格，較集中地書寫的，還是晚期吧！這與他晚期患上眼疾有關。

　　「這豈不是因禍得福？」

　　——也不能這樣說，張大千的潑墨潑彩可不是一朝一夕形成的，他是有前幾十年寫畫經驗的累積，在晚年才能「變法」而已。但這變法不是「一闊臉就變」，是有他的筆墨基礎，我們不妨多拿他幾幅潑彩作品看。那些潑，是「氣」的流動，配合着整個畫面結構。在一般作品中，能夠顯出韻味已是上乘作品，何況還能那麼一股「氣」在流動似的，那是上乘中的上乘，那不僅僅是潑一些墨一些色彩，潑的是學問、學養。你從大千作品裏看到些甚麼呢？我看到的是那強烈的對比：大潑彩，比對幾筆工筆人物；大面積的墨彩，比對一兩個作為透氣的「留空」。——你仔細地看張大千這些作品，你會「悟」出：原來一切美感都來自那強烈的對比。也許這就是毛澤東說的「矛盾統一」吧？寫畫也是這樣，太「統一」，會平平無奇，在內裏必須不斷地「製造」矛盾，而這種矛盾又可以渾然而成統一的效果。

追求空靈

　　有天，向國學大師饒宗頤教授請教寫畫之道，也曾親眼看到饒教授寫書法，只是未有機會看他寫畫，不過，他的原作倒也看過一些。我喜歡饒教授的「氣韻生動」。

　　饒教授說：「我寫畫是比較重視一氣呵成，比較看重氣韻。」

　　在寫畫經驗上我告訴自己，能夠好好處理「空」位，把畫面放得「空」些，效果會更好。我是指寫山水畫。

　　筆者對饒教授說：「當我一氣呵成畫了之後，釘掛在板上，索性立即睡覺！一覺醒來之後再慢慢看，慢慢才來收拾。」這也算得是自己的經驗之說。如果畫好了立即一邊看一邊改，改呀改的，很多時候會改到一塌糊塗，即使不如此，也會「加下多些，加下多些」，越加越多，畫面越寫越滿，那時候不要說「空靈」，甚至這畫面也給人「窒息」的感覺，所以我索性放下睡覺去；如果在日間寫畫，則寫好之後寧願到外間走走，到餐廳嘆下午茶也不要對着畫面，否則又會手癢起來塗塗改改的，這一來，甚麼空靈也沒有了。

　　饒教授說：「我有時也是這樣，寫好而暫且放下，留待次天，甚至過一段日子再來看，這時候再來收拾，情形便不同！」

　　饒教授這話一直是我的座右銘。

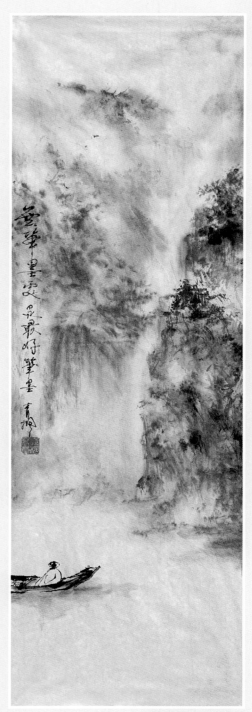

無筆墨處是最好筆墨

真正的聰明

聰明，是好的，但賣弄聰明則屬於「無明」。

「三國」的楊修故事，是一個讓我們銘記於心的烙印。

楊修是曹操的「主簿」，為人聰明，很受曹操器重，就因為他的「賣弄聰明」而令曹操不滿，一而再的賣弄之後，曹操更把他殺了。

這「一而再」的故事很多人都曉得，這裏不妨再引説那個門闊的故事。

話説曹操查看過一道新造的門，不作聲，寫了一個「活」字，楊修「心領神會」似的立即着人把這道門改窄了。他認為「門」藏一個「活」字，不就是「闊」嗎？曹大人是嫌這道門開得闊了！

究竟曹操是不是真有此意，這故事也沒有明確指出，事實上也不必理會是否真有其意，重要的是指出楊修的「賣弄聰明」而種下禍根，他的「無明」，是跟了曹操這麼多年怎麼還不曉得曹阿瞞的性格？一個説出「寧可我負天下人，不要天下人負我」的人，又怎會容得別人在他面前耍聰明？何況他心底裏説不定還會認為：你聰明絕頂，他日會不會連我也出賣了？

曾看過一則「格言」：「人有三種性格，一是表現出來的性格；一是真正的性格；又一種是自以為具有的性格。」

書畫家方召麐前輩曾送給我一幅橫披：「寧拙毋巧」。

這四字我在心裏珍而重之。如果是故意扮演出來的「拙」，並無好處，更覺得是一種虛偽行為，但把「寧拙毋巧」這四字消化了，在日常待人接物裏自然地行使起來，以致成為自己的性格則確是受用無窮。不僅是待人態度如此，在學藝上「寧拙毋巧」同樣的重要，踏踏實實地學藝，不要走精便的賣弄聰明。取「巧」的學藝，到頭來也祇會學得一些表面的浮滑功夫而已。楊善深老師是一位在書畫藝術上領悟性特高的聰明人，但他大半個世紀來孜孜不倦地學習，以層樓更上地一層又一層的向更高的藝術境地攀進，以致他的書畫藝術歷久常新，為大家鍾愛，這才是真正的聰明。

放下你的嘆惜

　　當今之世，藝術品價值甚為飄忽，雖説該從作品本身藝術價值作為取捨，但往往有更多的其他因素，譬如時代背景、作者名氣，這就不僅是説藝術了。

　　儘管藝術價值也不該以金錢作衡量標準，但在沒有更好、更方便的標準下，社會上也唯有「唯錢是視」。有些畫價動輒百萬元、千萬元，甚至上億元的，那就不禁教人「嘩嘩」有聲，在這無奈的「嘩嘩標準」下，我們亦無話可説。所以，徐悲鴻的「放下你的鞭子」賣得七、八千萬元，難道你會認為這是徐氏最好作品嗎？恐怕在徐氏數百萬元畫價的作品中，有不少要比這「放下你的鞭子」來得出色。藝術品價值的飄忽，一如「港式樓價」沒有甚麼準則可言，那就「放下你的嘆惜」好了。

　　中國畫本來就不是以市場作定位的，它一方面是民間的「實用美術」，另方面是風雅之事，是官場中人與文人雅士的「送禮佳品」，當然在附庸風雅的社會風氣下，書畫的買賣也活躍起來。

　　今天我們見到不少鑑賞者在為研究真畫假畫而弄得昏頭昏腦、爭拗得面紅耳赤，其實歷代名家找同道代筆，乃十分自然之事，唐伯虎成名後，求畫者多，他經常請老師周臣代筆。周舜卿的山水人物，本來就寫得出色，但名氣不及這位「江南第一風流才子」的弟子，代筆而有錢可收，

無所謂了！

看到一則更有趣的「代筆實錄」（「松江畫派」一書第二十六頁）：「沈士充也常為董其昌代筆，陳繼儒曾給他寫過一封信：子居老兄，送上白紙一幅，潤筆銀三星，煩畫山水大堂，明日即要，不必落款，要董思老出名也。」

你看，可見代筆在當時亦等閒之事耳，董其昌（號思翁），名氣大，求畫者川流不息，而且以他的大名，筆潤肯定「唔係嘢少」，沈士充（字子居），畫寫得好，筆墨秀潤，要不然董其昌也不會請其代筆！

這種代筆還算你情我願，雖然對買畫者有欺騙之嫌，但到底當事人肯簽名肯蓋印，那就「出門認貨」，算是公平交易，——何況有不少求字畫者，無非求個「名家署名」而已。

《金剛經》有言：「凡所有相皆是虛妄，若見諸相非相則見如來！」

如果你把這個「相」字聯想到「畫相」去，那一切不就心安理得嗎？理它甚麼真畫假畫、價高價低？那全是「虛妄之相」。

板・刻・結

曾有畫友問我：「初學國畫，從工筆畫入手好呢還是一開始便學寫意？」

由於當時「趕時間」，我祇匆匆地簡單的說：「還是先學學工筆吧！掌握了工筆畫，會對造型有幫助。」

如果時間允許，而對方又認真想聽的話，我當會進一步地說：「其實工筆與寫意，是兩種截然不同的表現形式，不能視之為『進階』。如果一開始便習工筆，而在這方面又寫多了，也該懂得抽離，否則，很容易陷入『線條刻板』中去，不是說工筆畫的線條就沒有甚麼輕重粗幼陰陽之分，祇是比之寫意，它沒有那麼強烈吧！但多寫一點工筆畫，最少可以在造型準確上有所幫助。」

宋郭若虛《圖畫見聞志》裏，有對用筆方面提出三種容易犯上的毛病，那是「板・刻・結」。

板，指平板，平平無驚喜處，工筆的線條，寫得不好便容易出現這情形。刻，行筆時心中有疑惑，欲這樣，又想那樣，在遲疑不決之下，你哪來氣韻生動？不刻板才怪。結呢？既然猶疑不決，行筆時瞻前顧後，欲去還留，欲留還去，好像口中含着一枚又苦又澀的青欖，吐又不是，嚼碎嚥落肚又不是，這便「結」在那裏。

板、刻、結，是三種寫畫情態的形容，寫畫者當可意會到。

大自然裏的族群

　　畫友看過我的山水畫，常說：你喜歡以人物作點綴，在山水畫裏加幾個「人仔」，的確會使畫面增添生趣。

　　除此用心外，我其實有更大原因。人，是應該融入山水中去，面對大自然；人，其實是很渺小的；人，不過是大自然眾生的一分子，像在野地上奔跑的一隻鹿，或者是在大海裏游走的一尾魚，如此而已。但作為眾生一分子的「人」，卻往往以大自然征服者自居，對大自然「頤指氣使」，開山劈石，亂伐樹木，造成一浪一浪的災害，——在眾生裏，人，是不是太自私了？我們經常嘲笑一些動物的互相廝殺，甚麼野性、獸性的詞語都用上了，且讓我們以一面鏡子來自觀「人」類吧，試問作為「人」的這個大自然裏的族群，有哪一刻停止過互相殘殺？大大小小戰役，在地球上沒有一刻靜止過，這種爭鬥殘殺，理由多多，卻無非是巧立名目：侵略別人而稱為正義之師；佔有人家的家園而稱說幫助他們邁向文明 ……。我們撕開這些偽善面孔，便可看到血淋淋的真實。

　　作為眾生的一分子，我們是不是應該謙和一點呢！

　　在電視上看到日本地震、海嘯、福島核電廠出事 ……看到洶湧而來的海水，黑壓壓一片直向岸上壓過來，樓房、汽車、牲畜、農田，還有倉惶奔逃的人群，你看到的是人類面對大自然的威力是多麼的無助。

你還覺得人類征服甚麼嗎？你還認為「人定勝天」嗎？佛教裏強調的眾生，眾生平等、眾生有情，這眾生便是大自然族群的一分子，不僅是飛禽走獸，螞蟻蟲魚也都是眾生一分子。

東西方文化異同，也反映在對待大自然的態度上，就讓我們從繪畫上看看這問題。

有着兩千年歷史的中國畫，最為人「詬病」的，是人物畫「落差」比較大，相對於山水畫、花鳥畫，人物畫的確是缺乏一個完善而可觀性的理論結構，比對於西方繪畫，在這方面你甚至可以以「相形見拙」來形容（如果是站在西方繪畫觀點來看）。西方對人物畫是十分重視的，從人體結構，到表情上的神采、色彩的細緻，可以説是全面地照顧起來，但中國畫的人物呢？彷彿在唐以後，在寫意山水崛起以後，人物便放在一個「點綴」地位，特別是在山水畫裏所見的。

—— 其中必有原因，又或者是某些「誤解」。

面對這樣一個「困惑」，當我們明白東方文化長期以來都是一種融入大自然的文化，我們便可以有所悟地打消這種「困惑」了。

前些日子，因於黃公望作品「富春山居圖」的合璧，讓我重溫舊夢地再次細細觀賞這幅「傳奇傑作」，在平淡、恬靜的大自然懷抱裏，黃公望以十位八位人物「點綴」其中，有在山路上行走，有坐一葉扁舟垂釣，有坐在涼亭裏看風景的 …… 表面上，這叫做「點綴」，實際上呢？我認為是黃老先生精采絕倫的「畫龍點睛」，他藉此而表達出人類融入大自然裏，在大自然裏生活，是大自然裏的一分子！

這就是中國畫！

這就是中國文化精神！

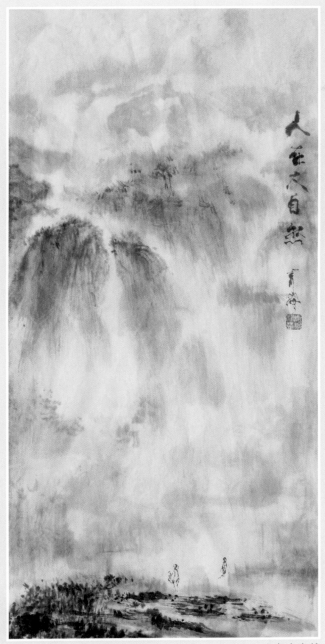

人在大自然

氣質是怎樣形成的？

如果是佛教徒，便會很強調「戒、定、慧」三字。事實上，「戒、定、慧」在我們的修行上很重要，十分的重要，倘若能在這三個字上好好處理，則肯定對我們的佛學修養有很好進展。

從這「戒、定、慧」三字，又很自然地想到另外三個同等份量的字——真、善、美。我們很常接觸到這三個字，特別是年輕歲月，心靈純真，對真、善、美的追求，就好像感受着清風、凝視着明月，是那樣的無限依戀。

隨着年歲的增長，也隨着在紅塵俗世裏連翻打滾，是艱辛的磨練也好，是飽經風霜也好，如果我們在這勢態下仍然能保持着心靈上的真與善，則這種難得的情操是多麼的教人鼓舞。

在我的感受裏，「真、善、美」不是三個不同層次，也不是三個範疇，我的看法是：「真而能善，善就是美！」倘若你性情不「真」，則那種所謂「善」，也祇是偽善而已，——偽善怎麼會美？

曾看過一幅油畫：一個老農捧着碗在喝茶的大特寫。畫裏，這人物的臉龐以及一雙手，都佈滿皺紋，而他的笑容，他的眼神，全都透着純樸真摯良善之美。

這幅畫作給我留下深刻印像，也因為這作品而令我體會到——真而能善，善就是美。

寫畫，不僅是人物畫，即使是山水、花鳥，同樣可以透過畫面而傳達出一份善美。如果我們再深入點想想，我們看到歷來推介的一些書法家的法書，其中不少備受推崇的都會流灑出一份自然的真與善，絕對不是那些刻意之作，譬如懷素的「自敘帖」便是。

在書畫上，無論是作品裏某方面有特殊表現而透出的美，還是各環節的配合而形成的那份整體美，這個美都是源於真善 —— 世上所有動人的作品，技巧之外便必然地具備上真善一面。

一個在「戒、定、慧」三方面都做得好的人，其實本身就是「真、善、美」，他的一舉一動，他的行藏舉止，充滿着美感，大抵這就叫做「氣質」吧！

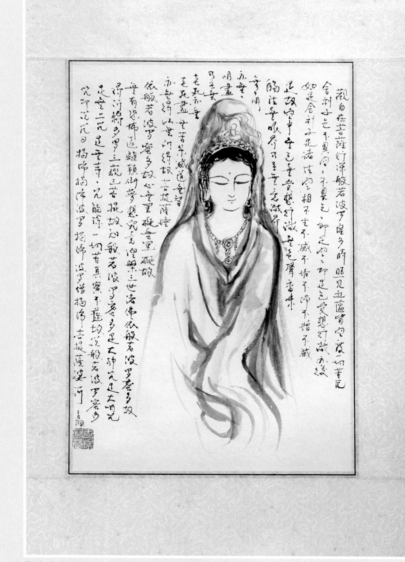

觀自在菩薩的慈悲端莊，本身就是真、善、美！

與心溝通

　　清朝書法家何紹基，在外地為官，有一天接到家書，家人訴苦，說鄰居欺人太甚，硬說何家圍牆侵佔了他的地方，於是希望何紹基為家人討回公道。

　　何紹基如何處置？大抵不少人都看過這個「故事」（好事不妨多看一遍，就讓我再引述吧）。

　　何紹基覆函，附上一首詩。詩曰：

萬里家書祇為牆，

讓人三尺又何妨？

萬里長城今猶在，

不見當年秦始皇。

　　此乃「說理詩」，重點放在後半段。赫赫功名，又或者說是「不可一世」的秦始皇，「人一走，茶就涼了！」千秋功過即使「千秋說」又如何？畢竟人走了就是走了，對「個人」本身來說又算得甚麼？但如果你做了好事，則千秋萬代福蔭綿綿。

　　何紹基家人接此書信，立即心有感悟，不再與鄰居爭甚麼了，還特地退後三尺。

　　鄰居見到，也自覺慚愧，於是同樣的讓出三尺地。

　　這麼一來，兩家圍牆之間便有六尺地，正好形成一條小巷，不但免了無謂的爭吵，也同時方便了行人。

　　如果硬拚，各不相讓的拚個明白，結果會怎樣呢？一

是某一方敗下陣來，但卻因此而種下「冤冤相報何時了」的禍根，又或者硬拚之下而兩敗俱傷。但現在這樣的退後三尺，不就是「退一步海闊天空」嗎？不就是「道德經」裏所說的：「天下之至柔，馳騁天下之至堅」嗎？

六尺小巷今猶在，

不見當年鬥氣人！

和諧社會的和諧，都是從心出發，以真心待人，何事不可解決？

最近寫了一幅小品，畫題是「虛空化萬物」，我們以無邊無際虛空的心懷，包容一切。能夠產生這虛空的，先從寧靜開始，——萬物靜觀皆自得！但如何能夠靜觀呢？——心靜自然涼！這個「涼」字，是涼快，冷靜，澄明的觀照，……一切一切，都是從心做起。

讓我們多些與心溝通吧，你的畫作也將會一片澄明！

大課題：虛空

「易」講「相生相尅」，「道」講「對比變化」，「佛」講「虛空」。

表面上是各說各的，但當我們深入點看看，其實三者是一種互融，是在同一個大道理之下的各自表述——一國兩制，也無非是如此這般，祇不過有人太強調兩制而忽略了「一國」這大前提；更有甚者，把兩制放在一個對立面——不是相生相尅，而是鬥個你死我活，甚至「老死不相往還」似的，更不必說甚麼「對比變化」！（祇強調「對比」而忽略了更重要的「變化」兩字。）

至於虛空，則是更好更大的包容。虛空，表面上是「沒有」，但實際上是「有」，但你說它「有」嗎？那請你告訴我：它有甚麼？

宇宙是虛空的，我們的地球不過是其中的一個「點」的有，天上滿佈星星，看上去是很微小，祇因為與我們的距離遠罷了；太陽亦然，而這一切一切，却容納在一個宇宙裏。宇宙豈不是很大？是的，很大！有多大？不知道，無限大，它是「虛空」。

看不到的「東西」，才是最厲害的，最具威力的「東西」。

退而思其次——凡是柔的「東西」，也比「硬」的「東西」來得更堅硬。老子強調「上善若水」，水容萬物，水不爭，能適應萬物，所謂「從善如流」，指的是水。

從人體來說，柔軟的身軀不就是健康的身軀嗎？我們說衰老，有形容之為「骨頭打鼓」，那是指僵硬。人，「走」的時候，身體也是僵硬的。我們且來看植物的生長，在生長中的樹葉，綠油油的，嫩翠翠的，很柔軟！枯萎的時候，便是脆硬了。

所以，對比之下，柔勝於剛。老子《道德經》，整體是「水的學問」。

再提升到一個層次來比較，——水對比於虛空又如何呢？「水」一下子便成了「硬」，而虛空便屬於「柔」——是柔順的虛空。

我沒有意圖拿「道」與「釋」作高下比較，而是把兩種性質、兩種個性提出來以作思考體會，從而在自己的「感悟世界」裏再多一點、再深層次一點的感悟吧！

當我們明白到虛空的「空」不是一無所有的「空」，我們便不會陷入「斷滅空」的消極裏，——這樣的消極，祇是無明所致。

我們經常說的一句話：「退一步海闊天空。」不就是隱隱然告訴我們：「空的世界是多麼的廣闊，而且能有很大很大的包容（退一步）！」

虛空，是無邊無際的「包容」，當我們充分地體會到這一點，人生之路便來得寬闊。

我們的心靈也是這樣的虛空，你說它有嗎？它似乎不存在，你說它「不存在」嗎？但它是我們的「靈魂」呀，我們所做的一切一切，都是從「心」出發！

說佛論禪，實際上講的是「心」，因此而有「即心即佛」之說，而我們的「心」却是虛空的，你看：

虛空的力量有多大！

——你「心」有多大，力量便有多大！

（以下寫的，倘若對國畫有興趣，是純欣賞也好，是投入國畫的寫作中去也好，希望花一點時間看看，你不一定同意我的美學觀點，但我相信，你必然會認真地想一想。）

虛空，在國畫裏，特別是山水畫裏，是非常重要的大課題。所謂「虛空」，它還包括畫面裏的「空白」位置。國畫裏的「留空」，我們越是深入山水畫的寫作，越會感受到它的重要。

我曾對畫友說：「最好的筆墨，就是在沒有筆墨的地方！」如果你真正領悟到這句話的精妙處，你便是真正懂得山水畫！（又或者說：「你便真正懂得水墨畫的水墨之道。」）

在「虛空」的包容下，筆墨世界是何等的變化多端，這些「留白」的虛空，就好像宇宙，它包容一切，它調配一切，它讓清風白雲在「空蕩蕩」的空宇間游走漂浮，彷彿孫悟空就在如來「五指」裏翻十萬八千里的跟斗，悟空從本身的角度出發而祇看到虛空，但實際上是「有」——五指山。

——有趣，「西遊記」裏這孫行者就叫做「悟空」。

讓我們在一張雪白的宣紙上好好地「悟空」吧！

讓我衷心祝願：

與畫友共勉！

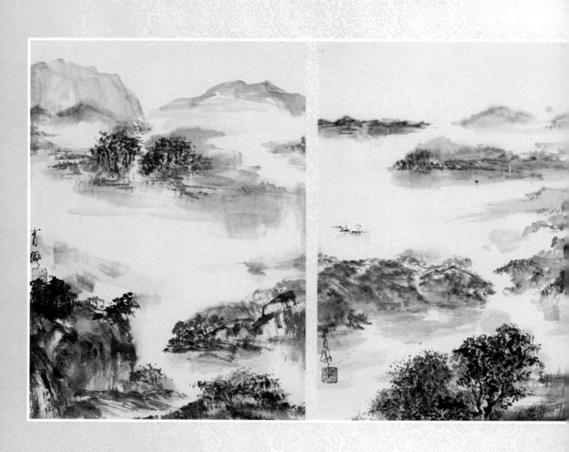

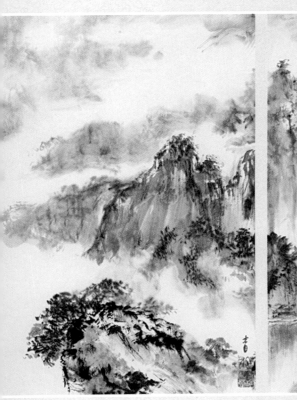
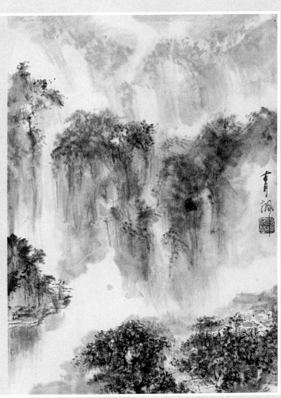

——虛空無盡藏！（四合一‧陳青楓　2014 年）

後 記

一本書的出版，不僅是個人之事，而是一個團隊的運作，各方面配合得宜，方能把事情做好！每次與商務印書館合作，都會被他們的專業精神感動！

今年，正值商務印書館在香港開業百年紀念，《書畫人語》一書在這期間出版，正是筆者誠心獻上的一份薄禮！

本書的出版，得到文化界、書畫界各方朋友的協助；多謝陳萬雄、徐子雄兩兄賜序，也同時感謝香港藝術發展局的支持。

此外，在本書首發行的同時，我們還在集古齋畫廊舉辦一個為期一周的書畫交流展，目的祇有一個 —— 為香港這狹窄的文化藝術空間盡一點棉力。

多謝大家！

陳青楓 2014 年中秋前夕

香港藝術發展局資助

香港藝術發展局全力支持藝術表達自由，
本計劃內容並不反映本局意見。

書畫人語

作　　者：陳青楓

責任編輯：徐昕宇

出　　版：商務印書館（香港）有限公司

　　　　　香港筲箕灣耀興道 3 號東滙廣場 8 樓

　　　　　http://www.commercialpress.com.hk

發　　行：香港聯合書刊物流有限公司

　　　　　香港新界大埔汀麗路 36 號中華商務印刷大廈 3 字樓

印　　刷：中華商務彩色印刷有限公司

　　　　　香港新界大埔汀麗路 36 號中華商務印刷大廈 14 字樓

版　　次：2014 年 9 月第 1 版第 1 次印刷

　　　　　© 2014 商務印書館（香港）有限公司

　　　　　ISBN 978 962 07 4520 1

　　　　　Printed in Hong Kong